U0014776

LESSONS

from

MOVIES

那些電影教我的事

水尢、水某 —— 著

致　親愛的

人生就像是一部電影，精不精彩取決於你怎麼看，和怎麼感受。

Life is like a movie. It's only as exciting as how you see and what you feel about it.

第一章　那些電影教我們 用不同的角度看人生

012　人生中最快樂的，是將快樂帶給別人。《讓愛傳出去》(Pay It Forward)，2000

016　比起學著說些大道理，成熟更是學著用心體會身邊的小細節。《姐妹》(The Help)，2011

020　一個人就像一本書，有著獨特的故事。但你若不翻開封面，就永遠無法體會其中的精彩。《珍奧斯汀的戀愛教室》(The Jane Austen Book Club)，2007

024　不要為了討好別人而扭曲自己；雖然很多人會因為他們為你做的事而愛你，但總是有些人愛你，是因為你就是你。《史瑞克2》(Shrek 2)，2004

028　有時你能陪家人做的事，會比你能替他們做的事還珍貴。《大法官》(The Judge)，2014

030　別去煩惱那些在你背後議論的人。他們會走在你後面，不是沒有原因的。《魔球》(Moneyball)，2011

034　耐心不是讓你空等，而是要你在等待時堅守你的信念。《刺激1995》(The Shawshank Redemption)，1994

036　成功除了勇敢、堅持不懈外，更需要方向。《當幸福來敲門》(The Pursuit of Happiness)，2006

038　沒有無法達成的夢想，只有太早放棄的自己。《十月的天空》(October Sky)，1999

040　只要跟朋友在一起，傷痛就會少點，歡笑就會多點，人生就會快樂點。《諾丁大丈夫》(Last Vegas)，2013

042　沒有誰能夠永遠傷害你；當你懂得放下時，傷就開始癒合了。《黑魔女：沉睡魔咒》(Maleficent)，2014

044　只因為你覺得不重要，不代表你可以不盡全力。《穿著Prada的惡魔》(The Devil Wears Prada)，2006

046　真誠不是要你想到什麼就說什麼，而是要每句話都發自內心。《王牌大騙子》(Liar, Liar)，1997

048　友情之所以能長久，在於彼此心中都將對方放在跟自己平等的地位。
　　《逆轉人生》（The Intouchable），2011

050　你必須先知道你在哪，才能去到想去的地方。

052　當你懷疑自己的時候，不妨想想那些相信你可以的人。

054　隨遇而安不是要你逆來順受，而是在困境之中找到值得享受的小細節。
　　《航站情緣》（The Terminal），2001

056　一個好的領袖會把三樣東西留給他自己：疑惑、恐懼、與責任。
　　《怒火特攻隊》（Fury），2014

第二章　那些電影教我們的　兩個人的事

060　讓血流動的是心，讓心跳動的是愛。
　　《殭屍哪有那麼帥》（Warm Bodies），2013

062　愛總是讓人期待，卻又害怕受到傷害。
　　《愛在黎明破曉時》（Before Sunrise），1995

066　不是一句我愛你，兩人就能在一起。
　　《新娘百分百》（Notting Hill），1999

070　真愛就是當你發現，原來有人的快樂比你的快樂來得更重要。
　　《王牌天神》（Bruce Almighty），2003

074　談戀愛時可以只看優點，但婚姻卻需要你包容缺點。
　　《愛在午夜希臘時》（Before Midnight），2013

078　某些人來到你的生命中，不是為了愛你，而是讓你感到值得被愛。

082　愛不能勉強，不愛也是。
　　《戀夏500日》（500 Days of Summer），2009

082　愛不能勉強，不愛也是。
　　《愛．重來》（The Vow），2012

086　不是你的心不珍貴，而是那個人不珍惜
　　《大亨小傳》（The Great Gatsby），2013

contents

088　愛不是一樣你可以得到的東西，而是一件你可以去做的事。

　　《歌劇魅影》（Phantom of the Opera），2004

090　真愛不是用找的，是用打造的。《派特的幸福劇本》（Silver Linings Playbook），2012

092　世上最容易的是做出承諾，最難的是守住承諾。《手札情緣》（The Notebook），2004

094　若是他不擔心會失去你，你又何必擔心會失去他？《戀愛沒有假期》（The Holiday），2006

096　愛或許是一切的答案，但愛本身卻往往沒有答案。《愛的萬物論》（The Theory of Everything），2014

100　放下就是，之前耿耿於懷的，現在無所謂了。《曼哈頓戀習曲》（Begin Again），2013

102　談愛情和看魔術很像，被騙的人，多少都有那麼一點心甘情願。

　　《魔幻月光》（Magic in the Moonlight），2014

104　愛，不是改變對方，而是一起成長。《新美女與野獸》（Beauty and the Beast），2014

106　讓一個人能勇往直前的動力，往往來自身旁那些挺他到底的人。《美味關係》（Julie & Julia），2009

108　愛，要從自己做起。在愛情裡比愛對方更重要的，是努力成為最好的自己。

　　《回到17歲》（17 Again），2009

110　愛，是兩個人一起面對的考驗，而不是考驗彼此。《綑配冤家》（How to Lose a Guy in 10 Days），2003

第三章　那些電影教我們的一個人的事

114　如果討厭自己，那就做點什麼。哪怕一天只改變一點，你會慢慢變成那個你喜歡的自己。《全民超人》（Hancock），2008

contents

116　旅行最大的收穫，就是在陌生的風景中，找到了全新的自己。
《革命前的摩托車日記》(The Motorcycle Diaries)，2005

120　很多時候我們缺的不是機會，而是決心與勇氣。

122　比實現夢想的瞬間還要珍貴的，是堅持夢想的過程。《深夜加油站遇見蘇格拉底》(Peaceful Warrior)，
2006

126　我們的一生會遇到許多人；有的人愛你，有的人會傷你，有的人會帶出最好的你。《戰馬》(War Horse)，2011

130　有些人留不住就放手吧；你會發現，得到自由的是你自己。《心靈捕手》(Good Will Hunting)，1997

134　與其一直希望別人了解你，不如多花點時間了解你自己。《享受吧！一個人的旅行》(Eat, Pray, Love)，2012

138　我的矛盾在於，害怕你看見，卻又想讓你知道。《雲端情人》(Her)，2013

140　孤單是一種狀態，寂寞是一種心態。我或許孤單，但我並不寂寞。《借物少女艾莉緹》(The Secret World of Arrietty)，2010

142　有時候牆的存在不是為了要阻擋你，而是希望你找出動力與方法去跨越它。《星際效應》(Interstellar)，2014

144　出身只能決定你最初站在哪裡，不能決定你最後能爬多高。《金牌特務》(Kingsman: The Secret Service)，2014

148　試著原諒。要是你只顧著恨那些你恨的人，就沒空去愛那些你愛的人了。《大英雄天團》(Big Hero 6)，2014

第四章　那些電影教我們　做自己的事

154　追逐別人的目標，只會帶你到不屬於你的終點。《頂尖對決》（The Prestige），2006

158　做自己並不代表可以隨心所欲，而是不會輕易讓人動搖你的信心。《冰雪奇緣》（Frozen），2013

160　你不能樣樣順利，但可以事事盡力。《阿甘正傳》（Forrest Gump），1994

162　快樂，其實是一種選擇。《沒問題先生》（Yes Man），2007

166　快樂不代表一切都很完美，而是你選擇了不去糾結於那些不完美。《愛情藥不藥》（Love & Other Drugs），2011

170　心是一道門：鎖著固然可以不讓別人進來，自己卻也走不出去。《心靈鑰匙》（Extremely Loud and Incredibly Close），2011

172　如果軟弱是自己最大的敵人，那勇氣就會是最好的戰友。《鬥陣俱樂部》（Fight Club），1999

176　很多人走了很久才發現，相處最久的自己，原來才是最陌生的。《克里斯汀・貝爾之黑暗時刻》（The Machinist），2004

178　想要找到答案，就不要逃避問題。《心的方向》（About Schmidt），2002

第五章　那些電影教我們　看在當下的事

184　不要期望所有人都喜歡你。喜歡你是你的事，不是別人的事。《破處女王》（Easy A），2010

186　不要期望自己的意見會被認同。在意見相同的人身上可以得到慰藉，

contents

188　但在意見不同人的身上卻能得到成長。《姊妹》(The Help)，2011

190　不要期望別人對你的尊敬，大過你對你自己的尊敬。《永不妥協》(Erin Brockovich)，2000

　　　有三件事可以讓你的人生更美好：放下過去，期盼未來，把握現在。
　　　《午夜巴黎》(Midnight in Paris)，2010

194　放手，有時是當你明白了，有些人只該留在你的過去，而不屬於你的未來。

198　別說未來你無法控制；今天你做了什麼事，將會決定明天你成為什麼人。《迴路殺手》
　　　(Looper)，2012

202　機會，只有對懂得把握的人來說才有意義。《今天暫時停止》(Groundhog Day)，1993

204　煩惱不能阻止壞事發生，只會阻止你享受生活中的美好。《真愛每一天》(About Time)，2013

206　絕望是一種心境，不是一種處境；保持期望，就能看到希望。《地心引力》(Gravity)，2013

210　不管你再努力，總有些事情是你無法控制的。《蝴蝶效應》(The Butterfly Effect)，2004

212　追求卓越靠的不是技能，而是態度。《三個傻瓜》(3 Idiots)，2009

216　成長有兩個階段：放開手與往前走。《那時候，我只剩勇敢》(Wild)，2014

219　後記

222　水某的十大愛情電影

224　水尤的十大愛片

226　水某的十大愛片

230　我的電影筆記

contents

第一章

那些電影教我們

用不同的角度看人生

人生中最快樂的，是將快樂帶給別人。

The happiest thing in life is bringing happiness to others.

《讓愛傳出去》 (Pay It Forward)，2000

我們兩個有個共同興趣，就是很愛看電影，也常常被電影裡角色們的情緒給牽動。看完《午夜巴黎》（Midnight in Paris）就超想衝去法國；看完《料理絕配》（No Reservations）就立馬煮一鍋義大利麵；看了《一路玩到掛》（The Bucket List）就動手寫了我們的人生清單。在那份人生清單上有一條我們共同的夢想——啟發人心。

某天，電視上播著一部感人的電影《忠犬小八》，我們領養的流浪犬小米正躺在水某懷中可愛地撒著嬌。水尢突然有感而發說：「對你來說，牠可能只是你生命中的一部分；但對牠來說，你卻是牠的全世界。」一句簡短的話似乎就與這部電影緊密地結合了，造就了我們粉絲團的誕生。

每天晚上我們兩個總是各自占據客廳一角，抱著電腦一面加班一面看電影，然後熱烈地討論下一篇文章要寫什麼。有許多的夜晚，就在水某的「你那張圖不搭啦」與水尢的「阿不然你自己來找」中熱鬧地度過了。

每篇文章發出之後，對於讀者的回應我們都非常在乎。最讓我們感動的，不是有多少人按了讚，或是有多少人分享，而是看到讀者對於我們的文章發表了自己的意見；有的人同意，也有人反對，甚至有讀者會提出完全不同的看法。不管反應是什麼，只要讀者對於我們推薦的電影能夠有所共鳴、發聲討論都會讓我們非常開心。

二〇一二年成立至今，一路以來我們從「那些電影教我的事」所獲得的，不是Facebook上六十幾萬的讀者，或是Instagram上三十幾萬的追蹤者這些數字，我們真正學習到的是——只要有夢，只要敢追，就沒有什麼不可能的事。

我們只是一對很愛看電影的平凡小夫妻，受電影啟發的我們，希望藉由這本書也能啟發你，有一天你也能啟發其他人。

當你決定替生命尋找意義時，
你的生命就已經有了意義。
The meaning of your life is defined
the moment you decide to find a meaning for it.

《荒野生存》（Into the Wild），2007

比起學著說些大道理，成熟更是學著用心體
會身邊的小細節。

Being mature doesn't mean you start to talk about all the big lessons in
life. It means you start to understand and appreciate the little things
around you.

《姐妹》(The Help), 2011

這句話是我們為《姐妹》這部電影下的註解，當中還包含了超過八百部電影及三千篇文章之後得到的領悟——「那些電影教我的事」的真正意義。

我們不只愛看電影，我們也很愛討論電影。其中嚴肅一點的討論像是《辛德勒名單》（The Schindler's List）中，男主角決定拯救工廠員工們的動機；很生活的討論，像是《美味關係》裡哪一道菜你最想吃；當然也有天馬行空的，像是《X戰警》（The X-Men）系列我們最希望擁有的超能力是什麼。

我們至今意見最為分歧的電影，就是克里斯多福·諾蘭（Christopher Nolan）導演的《全面啟動》（Inception），不管再看幾次結局，水尢堅持男主角仍在夢中，但是水某卻認為他已經醒來（每看一次都要來一次的爭論）。我們有各自的觀點，卻能夠尊重不同的想法。因此，不管看了多少次《全面啟動》，我們反而更喜歡它，也能找到不同的角度來觀看這部電影。

在我們剛剛開始經營粉絲團的時候，許多的句子都會從電影中的對白去挑選。很多電影之所以經典，往往就是那些令人回味無窮的經典對白，像是阿諾在《魔鬼終結者》（The Terminator）裡的「I'll be back.」，或是宮二在《一代宗師》裡的「說人生無悔，都是賭氣的話。人生若無悔，那該多無趣啊？」

我們後來又嘗試了一些網路上流傳，或是某位名人曾經說過的名言佳句。這些句子往往句型很美，富含省思的深意，加上電影的場景之後，每一篇發文都讓我們很感動。像是張愛玲的「我顛倒了整個世界，只爲了擺正你的倒影」搭配《顛倒世界》（Up Side Down），或是美國當代女詩人瑪雅・安傑洛（Maya Angelo）的「人們會忘記你說過的話、忘記你做過的事，但絕不會忘記你曾帶給他們的感覺」搭配《我的失憶女友》（50 First Dates）。

我們也曾經試著用一些耳熟能詳的流行歌詞來搭配電影，

發現也意外地合拍。像是莫文蔚〈陰天〉中的「感情說穿了，一個人掙脫的，一人去撿」很適合《戀夏500日》（500 Days of Summer）裡男女主角的互動；張惠妹〈真實〉中的「原來容忍不需要天份，只要愛錯一個人」感覺也很對《暮光之城》（The Twilight Saga）系列中雅各（Jacob）對貝拉（Bella）的心聲⋯⋯

　　雖然這些嘗試很有趣，但不願意老是拾人牙慧、期許能夠自我成長的我們，經過了一段時間的文學洗禮後，也漸漸開始能夠用我們自己的文字來表達看完每部電影之後的感受和心得。

一個人就像一本書，有著獨特的故事。但你若不翻開封面，就永遠無法體會其中的精彩。

A person is like a book with a unique story. But if you don't open its cover, you can never experience the story.

《珍奧斯汀的戀愛教室》（The Jane Austen Book Club），2007

我們介紹的電影類型非常廣泛，感覺好像甚麼電影都看，但其實我們跟所有人一樣，有自己喜歡的電影類型。水尢愛看科幻和動作片，水某愛看懸疑和文藝片。

《珍奧斯汀的戀愛教室》所敘述的，就是一個由五女一男所組成的讀書會，每個月會到一個人的家中討論一本珍奧斯汀的小說。這六個人原本認識的程度各不相同，有的是母女，有的是多年摯友，有的只是萍水相逢的陌生人。奇妙的是，每個人都發展出類似小說裡不同角色的個性。因為每個人對每個故事都有不同的見解，但透過這樣的討論以及相處，不但能夠讓他們更了解彼此，也對自己有了全新的認識。

以前我們就和其他影迷一樣，在看電影前會先去逛一些知名網站像是IMDb或爛蕃茄（Rotten Tomatoes），或是在網路上瀏覽知名影評，看看哪些片子比較受歡迎，或連評分機制我們都會參考，如果在IMDb沒有七分以上我們就不會去看。

後來卻發現，這些資訊常常讓我們對很多電影抱著錯誤的期待。有些評價很高的，我們看完卻很失望；而有些分數不高

的，結果卻讓我們大為驚豔。但其實，我們一直以來都希望讀者在看了我們的分享之後，會有想要找出這部電影來看的衝動，然後再回頭跟我們分享自己看電影的心得。

另外，我們藉著電影台的播出時刻表挑選當天的片子，作為每天分享的素材，這樣我們不會只依自己的喜好看電影。每當我們介紹比較冷門，或是片名很奇怪的電影，總是會收到讀者的來信及留言感謝，讓他們沒有錯過這些原本他們根本不會想看的電影。像是《殭屍哪有那麼帥》（Warm Bodies），很多讀者都說，看過以後才發現出乎意料的好看。

人的外表就跟書一樣，乍看之下只能看到樸素或華麗的封面，真正的故事卻隱藏在這些表面的包裝底下，如果想要細細品味，就得先把封面翻開。

我們相信每一部電影都一定有值得欣賞的地方。它不一定要改變你的人生觀，或是解答困擾你已久的問題；哪怕只是讓你開懷大笑了一場，或是紅了眼眶、酸了鼻頭，都豐富了你的生命。

人見人怕的怪物史瑞克（Shrek）在第一集結束之後，和從人類變成怪物的公主費歐娜（Fiona）結了婚，在沼澤過著幸福快樂的日子。但第一次回娘家卻遭到岳父百般刁難、厭惡。此外，他還發現費歐娜從小到大的心願，是要嫁給白馬王子。為了想要配得上費歐娜，史瑞克喝下了一瓶藥水，將自己變成了一個英俊的人類。費歐娜發現之後雖然感動，但也非常生氣，因為不論他是人，還是怪物，費歐娜愛的是史瑞克原本的樣子。

每一個人都希望能夠得到身邊的人的肯定，我們當然也不例外。有蠻長一段時間，我們對於粉絲團的數字非常在意，甚至會把讀者們對於每一篇文章的按讚數當成是一個肯定我們的指標。

我們甚至還一度讓自己的心情被起起伏伏的數字給牽著走——按讚數多的時候就很開心，反應不好的時候就鬱鬱寡歡，就這樣經過將近一年的時間，我們才慢慢成熟，也才漸漸

025

學會不讓自己的心情受到這些外來的因素影響。但也是因為有過這一段經歷，才讓我們有了另外一個體悟——你真的不用太過擔心別人怎麼想。

我們曾經接過許多讀者的來信，其中有許多都說到對我們能夠「把一些爽片、爛片寫得引人入勝」感到佩服，甚至還會讓他們有衝動想把那些電影找來再看一次。

而更讓我們感動的，是當讀者們在看了那部電影的介紹之後，提出了他們的想法，有些人贊同，當然也有些人反對；但不管如何，這些意見都是讀者們經過思考之後，所得到的屬於他們自己的體會，我們也衷心覺得，只要我們能夠持續做到這件事，讀者們也能夠感受到我們的用心的。

誠實面對自己。誠實或許會趕走很多人，但留下的卻是最真的人。

Be honest with yourself. Being honest may chase away many people, but it will always keep those who are true.

《購物狂的異想世界》 (Confessions of a Shopaholic), 2009

有時你能陪家人做的事，會比你能替他們做的事還珍貴。

Sometimes what you can do with your family is more important than what you can do for them.

《大法官》（The Judge），2014

漢克（Hank，小勞勃‧道尼飾）是一位律師，出了名的只為利益不為正義而辯護。他的父親喬（Joe，勞勃‧杜瓦飾）是擁有四十二年資歷的正直法官，因為多年前的一件往事，導致漢克與家人，特別是跟父親的關係非常疏遠。某天漢克接到了母親過世的噩耗，因此回到家鄉見母親最後一面。同時，卻發生了父親疑似撞死人的意外。漢克雖然主動提出幫助爸爸辯護，但不諒解兒子長年與家人疏遠的爸爸，卻斷然地拒絕。漢克雖對此感到憤怒，但仍以家人的身分留在父親身邊陪伴。慢慢地，兩人之間的隔閡開始破冰……

世上少有父母是不愛自己孩子的，只是很多時候有一些話就是說不出口，而說出口的盡是一些違心的、不好聽的話。也有很多人，用盡一切的努力就是想讓家人過更好的日子，然而物質怎樣也無法取代親情，像是當面說的「生日快樂」，就比再昂貴的禮物都還要令人珍惜。爸媽會年老，兒女會長大，你能陪伴家人的時間要比你想像中的短很多；再忙，也別忘了陪伴家人。

別去煩惱那些在你背後議論的人。他們會走在你後面，不是沒有原因的。

When someone talks behind your back, just let them be. There's always a reason why they are behind.

《魔球》(Moneyball)，2011

原本是棒球界眾所矚目的明日之星比利・賓恩（Billy Beane，布萊德・彼特飾），在經過了一段令所有人都失望的短暫職棒生涯之後，成為了奧克蘭運動家隊（The Oakland Athletics）的總經理。故事發生在二○○一年，比利帶領的球隊剛剛結束了一個頗為成功的球季，卻面臨了幾名明星球員被挖角的難題。在銀彈有限的情況之下，比利必須採取不同的策略，才有可能讓球隊維持競爭力。此時比利遇見了一位毫無經驗的耶魯大學經濟學系畢業生彼得（Peter），兩人一起嘗試了一個從來沒有人試過的方法──用「上壘率」的數據來決定球隊成員。因為這是前所未有的事，整個棒球界的人都覺得比利瘋了。然而比利和彼得堅持了做法，也創造出一條從來沒有人走過的路。

對很多人來說，在追求夢想的路上最缺乏的並不是機會，而是信心。尤其是當有人提出質疑時，就不免會開始懷疑，到底自己在做的事會不會成功，或是失敗的話別人會怎麼想。事

031

實上沒有一個成功的人不曾經歷過某種程度的失敗，更常常會受到不看好他們的人的各種冷嘲熱諷。但他們並不會糾結於那些議論，而是懂得分辨哪些建議該聽，哪些批評該忽略。

至於那些只會在「背後」批評你的人，你又何必去在意，就讓他們繼續走在你的後面吧。

比起天份和努力，成功的人更需要的，
是永不放棄的堅持。

When it comes to success, persistence contributes far
more than pure talent and hard work.

《翻滾吧！阿信》 (Jump Ashin!), 2011

耐心不是讓你空等，而是要你在等待時堅守
你的信念。

Having patience doesn't mean you should sit around and do nothing; it means standing firmly in what you believe in while you wait.

《刺激1995》（The Shawshank Redemption），1994

在得知妻子出軌之後，安迪（Andy，提姆・羅賓斯飾）動了殺害妻子與情夫的念頭，不料兩人就在此時雙雙被槍殺，安迪被警方認作兇手，並判了終身監禁而關進惡名昭彰的鯊堡監獄。在這個有如銅牆鐵壁般的監獄裡，安迪一邊隱密地進行他的逃獄計劃，一邊應付牢獄生活的各種殘酷考驗。在漫長的等待過程中，安迪沒有讓自己空轉，反而利用許多機會讓自己的身心保持在最佳狀態。終於，在一個風雨交加的夜晚，安迪從他那個花了二十年，只用一個小鑿子挖出的洞，逃出了鯊堡監獄。

這部電影對我們最大的啟發，就是「耐心」對一件事的重要性。當我們滿心期待的某件事遲遲不發生時，總是不免會開始感到不耐煩，甚至是失去信心，懷疑它到底是不是真的會發生。但當你失去耐心時，就會自亂陣腳，而當初原本完美的計畫也會被自己破壞。「等待」的期間就是考驗信念的重要時刻，而越是有價值的東西（像是自由、夢想），越需要通過耐心的檢驗。

成功除了勇敢、堅持不懈外，更需要方向。

Success requires courage, persistence, and above all, a direction.

《當幸福來敲門》 (The Pursuit of Happyness)，2006

這是一個真人真事改編的故事。克里斯‧加納（Chris Garner，威爾‧史密斯飾）是一個醫療儀器的業務員，靠著不穩定的收入以及妻子在餐館打零工，一家人勉強還能維持生活。但妻子不甘心一輩子平凡而離開了，只剩下他一個人要扛起扶養兒子的責任。天性聰明而且很能吃苦的克里斯，其實一直都很努力，但是他所缺乏的並不是天份，而是一個正確的方向。某天當他遇上了一個在證券中心上班的高層時，他知道他的機會想想要來了。他接受了對方開出的無薪實習計劃，靠著他的毅力與那股想要成功的決心，終於成功地打敗了所有的競爭者，成為了正式職員。

沒有人喜歡當個失敗者，但人生中我們一定都會遭遇到失敗。此時與其怨天尤人，抱怨自己的努力沒有獲得回報，我們應該要誠實的面對失敗，並且靜下心來分析自己失敗的原因。當你這麼做的時候，你會發現：很多失敗其實並不是因為不夠努力，或是運氣不好，而是方向錯誤了！如果你一直在原地繞圈，或許你該想想，是不是正走在一條不該你走的路上？

沒有無法達成的夢想，只有太早放棄的自己。

No dreams are unachievable; only those that were given up too soon.

《十月的天空》(October Sky)，1999

在美國維吉尼亞州（Virginia）的小鎮裡有一位名叫荷馬（Homer，傑克·葛倫霍飾）的男孩，他對於打造火箭有著無比的熱情與興趣。但生在採礦家庭的他，卻因為父親受傷而被迫輟學進入礦坑工作，好維持家中生計。然而荷馬的內心一直沒有忘卻對火箭的熱愛，當他遇上再一次的選擇機會時，他聽從了內心的聲音；原本極力反對的父親，在看到兒子的努力後被感動，最後荷馬不僅成功地打造出自己的火箭，也順利成為美國太空總署（NASA）的工程師。

每個人都有夢想，而夢想不管是多大、多小、多虛幻、多高遠、多不切實際，都值得一個實現的機會。但追求夢想的路上總是充滿了障礙，阻礙著我們前進、打擊我們的信心，在在都讓我們動搖。這個時候不要認為是夢想離你而去了；相反地，夢想一直都在原地等著你。因為，這世上沒有被夢想拋棄的人，只有「被人拋棄的夢想」。

039

只要跟朋友在一起，傷痛就會少點，歡笑就
會多點，人生就會快樂點。

When you're with friends, the pain is easier, jokes are funnier, and life
is just that much better.

《賭城大丈夫》（Last Vegas），2013

故事的主角們，是有著超過六十年交情的四個好朋友。而當四人中的黃金單身漢比利（Billy，麥克‧道格拉斯）宣告要與小他三十歲的辣妹結婚時，其他三個好友決定幫他辦一場讓他永生難忘的單身派對，地點當然就選在繁華的萬惡之都拉斯維加斯（Las Vegas）！雖然四個人有著像兄弟一般的情誼，但長大之後還是必須分道揚鑣，過著各自的生活；人生之中的各種難關，也很殘酷地找上了他們；像是有人喪偶，也有人曾中風，但四個人在賭城再度重聚之後，因為彼此的陪伴，讓他們能在遲暮之年重振雄風，而生命中的那些痛苦，彷彿就不再那麼難熬了。

再怎麼獨立的人，也沒有辦法一個人在這個世界上生存。

除了家人以外，朋友是帶給我們溫暖及歸屬感的人。交好朋友要靠機會，遇到一輩子的知交則要靠機緣，如果一直宅在家、耍孤僻，就會錯失這些奇妙的緣分。不管我們再忙、再累，也別忘了找時間見見好朋友們，讓他們知道——你一直都在。

沒有誰能夠永遠傷害你；當你懂得放下時，
傷就開始癒合了。

No one can hurt you forever; let go, and the wound will start to heal.

《黑魔女：沉睡魔咒》 (Maleficent)，2014

梅瑟芬（Maleficent，安潔莉娜·裘莉飾）是一位掌控森林王國的仙子，被心愛的人（後來的史蒂芬國王）背叛之後一心想要報復而變成了令人恐懼的黑魔女。滿懷仇恨的梅瑟芬，在史蒂芬國王的女兒奧若拉（Aurora，愛兒·芬妮飾）出生後下了一個惡毒的咒語，只有黑魔女認定不存在世間的「真愛之吻」可以解除。為了保證咒語生效，梅瑟芬默默地在奧若拉的身邊守護著，然而梅瑟芬卻漸漸地被天真可愛的奧若拉給改變了，她不再執著於仇恨，也不再想要報復。最後，梅瑟芬背叛她的史蒂芬國王終於面對面時，她選擇了放下；她領悟到世界上有遠比仇恨更重要的事，史蒂芬國王再也不存在她的心中，愛也好，恨也好，都煙消雲散。

不管是在意別人是不是在意你，或是跟別人計較、比較，仔細想一下，這些人值得你這麼做嗎？值得讓你每天花費時間與精神去煩惱嗎？如果像梅瑟芬一樣放下仇恨的情緒，告別日復一日晦暗的生活，才會看得見身邊那些真正最重要的人，也才容得下生命中那些喜悅的事。

只因為你覺得不重要，不代表你可以不盡全力。

Just because you think something doesn't matter, doesn't mean you don't have to give it your best.

《穿著Prada的惡魔》 (The Devil Wears Prada)，2006

安德莉亞（Andrea‧安‧海瑟薇飾）是一個剛從學校畢業，立志要成為新聞工作者的社會新鮮人，為了累積經驗，雖然對於時尚沒有任何興趣或是知識，她仍然接下了時尚權威雜誌總編輯米蘭達（Miranda‧梅莉‧史翠普飾）的助理一職。

剛開始安德莉亞並不認同這份工作，後來她慢慢感受到，她只是不懂時尚圈，也不想去費氣力深入了解罷了。於是她改變心態，學著融入這個圈子，漸漸出色俐落的工作表現也給她帶來成就感。雖然安德莉亞最後還是瀟灑地辭職了，然而這段期間的全力以赴，讓她對自己、對理想的工作，有了更成熟的認識。

誰都希望能在自己喜歡的產業，做自己夢想中的工作。事實上，不是每個人一開始就找到心目中理想的工作，很多人為了養家糊口，會選擇客觀條件不錯，但不符合志趣的工作。然而不管工作是龐雜或單調，高階或低階，福利好或不好，如何從中累積經驗，為未來實現理想鋪路，這才是我們選擇做一份工作時，不愧對自己跟別人的、負責任的態度。

真誠不是要你想到什麼就說什麼，而是要每句話都發自內心。

Sincerity is not to say everything you think, but to mean everything you say.

《王牌大騙子》（Liar, Liar），1997

弗萊契（Fletcher，金・凱瑞飾）是一個能言善道的律師，說謊對他來說，就跟喝水吃飯一樣平常。但他的兒子卻很不喜歡老爸一天到晚說謊，一次在生日當天被弗萊契放鴿子之後，就用了他生日願望許了個願，不但讓弗列契一天之內無法說任何謊，還得說出心中真正想的。然而，弗萊契平常幾乎對每一個人說謊，包括每天跟他相處的人，他都是用虛假的態度在敷衍著。因此這個必須說真話的一天雖然充滿災難，但弗萊契卻徹底認知了說謊的傷害有多大。當他最後顯露出真誠的心，終於贏回了前妻與兒子。

說真話的人不一定受歡迎，為了想要受歡迎，有時不免要說一些違心的話來迎合別人。但要知道，任何建構在虛情假意上的關係，都非常的脆弱，「能夠換得真心的，只有真心」，說任何話之前都要三思，每句話都要發自內心。或許，你的真誠會趕走許多人，但是留下來的，一定都是最真的人。

友情之所以能長久，在於彼此心中都將對方
放在跟自己平等的地位。

Friendship lasts when both see each other as equals in their hearts.

《逆轉人生》（The Intouchables），2011

德里斯（Driss，歐瑪·希飾）是個性開朗，但卻缺乏人生目標的年輕人，為了要騙取政府的補助金，來到了富豪菲立浦（Philippe，佛朗索·瓦克魯塞飾）的家假意應徵看護，全身癱瘓的菲立浦卻出乎德里斯意料地聘用了他。雖然一個是社會底層出身，一個是大富豪，背景截然不同，他們卻自然而然地展現出了既不像是僱主跟員工、也沒有白人跟黑人的分野、更沒有富人與窮人的高下之別的相處模式。當他們將彼此都放在一個平等的地位時，他們發現——所有得到的關心及尊重，都沒有先決條件，只有無比的純粹。

因為我們的社交習慣，許多的友情在剛開始時，彼此會扮演不同的角色，可能原本是同學，是同事，或是有著共同的社交圈子。然而從普通朋友變成好朋友時，你會發現，這些外在包覆的條件不見了；沒有身分地位，沒有稱謂，只有真心的關心；就算距離遙遠，就算久久才見一次面，那份感情都不會變質。

你必須先知道你在哪，才能去到想去的地方。

You have to know where you are to get to where you want to go.

《金盞花大酒店》（The Best Exotic Marigold Hotel），2011

有幾位退休的英國老人，各自因為不同的原因，希望能在印度的「金盞花大酒店」享受舒適的退休人生。沒想到文宣上看起來美輪美奐的天堂，在他們到達時卻只看見一個有不少歲月痕跡，到處都還需要維修的老建築，唯一看起來有生氣的，是充滿熱情與雄心壯志的旅館老闆桑尼（Sonny，戴夫‧帕特爾飾）。來到旅館的每一位老人家，都有著不為人知的故事，對於離開家鄉多帶著些許不安；有些放不下過去的無法適應，而敞開心胸的則能隨遇而安。

人生這個旅程，走著走著總會遇到一個又一個的分岔路。當我們不知道該往哪去的時候，我們一定也不知道自己正在哪裡。就像這些老人們，雖然一起去到了金盞花大酒店，有人忐忑不安，卻也有人老神在在。或許你心中已經有了一個明確的目的地，但若不先停下腳步看清楚自己身在何地，又怎麼能知道下一步該怎麼走，又怎麼知道離心中的目的地還有多遠呢？不過別擔心，套句電影中的台詞說的：「一切到最後都會很好，如果現在不好，那就還不到最後。」

051

當你懷疑自己的時候，不妨想想那些相信你可以的人。

When in times of self-doubt, think of those who believe that you can.

《征服情海》 (Jerry Maguire)，1996

傑瑞‧麥奎爾（Jerry Maguire，湯姆‧克魯斯飾）是一個炙手可熱的運動經紀人，某天他突然良心發現，深深覺得經紀人應該要以運動員為出發點，而不是利益。為了捍衛他的理念，他毅然決然地離開現職自立門戶，但除了一位B咖美式足球員羅德（Rod，小古巴‧古丁飾）之外，傑瑞失去了所有的客戶。單親媽媽桃樂賽（Dorothy，芮尼‧齊薇格飾）則因為愛慕傑瑞，一時衝動跟著辭掉了工作，一路陪伴傑瑞整理事業、感情、親情在人生中的比重，最後傑瑞「以人為本」的信念，終於打動了其他人。

當人生遭遇到挫折或是打擊的時候，我們難免會感覺失去信心，甚至開始懷疑自己。然而人的信心來源，一半是自身的自信心，另一半則是他人的鼓勵。仔細想想，在身邊支持我們的家人和朋友，總會在我們遇到困難時伸出援手，陪伴我們度過低潮。所以，當你感到沒有自信的時候，不妨想想身邊那些一直以來都對你深信不疑的人吧！只要想到他們，你就能夠找回那一時消失不見的勇氣。

隨遇而安不是要你逆來順受，而是在困境之中找到值得享受的小細節。

Making the best out of a bad situation doesn't mean forcing yourself to compromise, but finding those little things in every situation that are worth enjoying.

《航站情緣》（The Terminal），2001

維克多（Viktor）來自歐洲某個小國，當他入境紐約甘迺迪機場時，他的國家卻發生了內戰；他成了一個沒有國家的人，無法入境美國，也不能被遣返，他只好暫時留在機場的入境大廳，等待情況明朗。生性樂觀的維克多雖然被困在機場，還被機場主管百般刁難，他卻從來沒有失去希望。他改造了正在整修的登機口，那裡不但有床，還有冰箱能夠保存食物。他利用時間學習英文、靠自己的專業打工賺錢，還幫內向的朋友成功地追到了妻子。他的樂觀態度，讓他認識了許多真心對待的好朋友，完全翻轉了這一場困頓的、不知道明天在哪裡的災難旅程。

「隨遇而安」有時候是面對困難與挫折最好的方法，尤其是當你執著於解決一個問題，就快要想到頭破血流的時候，維克多則是選擇在困境之中試著去找到任何可以享受的小細節，算是一種轉移注意力的方法吧，但是在困境解除之前（困境總會解除的），與其站在其中不斷苦惱、抱怨或生氣，而在當中尋找一些樂趣線索，總是能有一些意外的收穫。

055

一個好的領袖會把三樣東西留給他自己：疑惑、恐懼、與責任。

A good leader keeps three things to himself: doubt, fear, and responsibility.

《怒火特攻隊》（Fury），2014

第二次世界大戰末期，美軍的陸戰部隊深入德國境內。其中帶領著一輛名為怒火（Fury）的戰車部隊的，是參與過無數戰役的唐（Don，布萊德·彼特飾）。唐不止身經百戰，堅毅冷靜的行事作風對他的部下來說，更是不可或缺的精神支柱，即便知道每次出任務都有可能會看不到明天的太陽，但只要跟隨著唐沉穩的背影，每一個戰士彷彿都有刀槍不入的本事。

其實唐的心中不時充滿疑惑與恐懼，甚至在獨自一人時忍不住顫抖，然而身為一個領袖，他必須獨自承擔這些責任，好讓戰友們能夠沒有後顧之憂，專心地做好分內的事。

我們認為要當個領導人，最重要的就是以身作則，只有當你自己能夠做得到之後，你才能要求別人也跟著做到。除了要做給身邊的人看以外，一個好的領袖還需要將很多會影響到團隊的因素一併承擔，義無反顧地帶著自己的疑惑與恐懼，連同隊友的疑惑與恐懼一併扛起、大步向戰場挺進。

第二章

那些電影教我們的

兩個人的事

讓血流動的是心，讓心跳動的是愛。

What makes the blood flow is the heart; what makes the heart beat is love.

《殭屍哪有那麼帥》 (Warm Bodies), 2013

在不明病毒的擴散之下，世界上大部份的人都因為遭受感染而成為了殭屍。在倖存的人類眼中，這些殭屍都失去了人性與思考能力，變成了嗜血兇殘的行屍走肉。但事實上殭屍們仍然保有部份心智，只是他們的行為被飢餓的本能驅使著，而無法理性地表達自己的感受。電影中的主角R某天遇到了人類茱莉（Julie），竟突然感覺到自己乾枯已久的心跳動了一下。隨著心的跳動，原本停滯的血液也開始流動；接下來奇妙的事發生了，不只R的心靈越來越理智，連身體也出現了變化，慢慢地恢復到像人類一樣。而彷彿是受到了R的啟發，其他的殭屍受到了不同刺激，他們的心也紛紛開始跳動……

心動，代表的是一段情情開始。每個人應該都會永遠記得，第一眼看到喜歡的人的時候，心中有一種像是被誰重重打了一拳的感覺——那就是心動。這個世界上很多人即便沒有死，卻每天只像個殭屍渾渾噩噩地過日子。但其實每個人都在期待能像R一樣，遇到那個可以讓我們的心重新跳動的那個刺激。

愛總是讓人期待，卻又害怕受到傷害。

We all look forward to love, but at the same time afraid to get hurt.

《愛在黎明破曉時》（Before Sunrise），1995

杰西（Jesse，伊森·霍克飾）是一個從美國來到歐洲旅遊的青年，在一列經過維也納的火車上，成功邂逅了一位來自法國的女孩席琳（Celine，茱莉·蝶兒飾），並說服席琳一起在維也納下車，陪他等第二天一早回國的班機。素昧平生的兩人一見如故，漫無目地的在維也納街頭消磨半天的時光。而一開始客套的言談，變得漸漸地深入到各自對於生命、生活、以及愛情的對話。

兩人後來各自坦承，最初告訴對方有關自己的故事，都是被美化了的。這時，這一刻的相遇，彷彿是上天的安排，讓兩個在各方面都無比契合的人找到彼此。然而現實的殘酷，卻讓他們必須在天亮時分離，只能夠相約下一次的見面。

水尢是應水某的要求看這部電影的，當時對於男女主角故作矜持的橋段感到很有趣，在討論中，我們也想起了初識的曖昧過程。那時我們都想要告訴對方心中真正的感覺，卻又怕對方因此而不喜歡自己了，就像電影裡的杰西與席琳，同一時間

063

都隱藏了彼此故事中脆弱的部分，就只為了讓自己看起來更加堅強。

但是，在我們更了解對方後，才發現原來對方根本不在乎那些細節，只在乎彼此是不是真心地喜歡對方。然而，這種既期待，卻又害怕受傷害的感覺，才是讓曖昧階段的愛情，最讓人無法忘懷的原因啊～

最溫柔的告白叫做陪伴，因為你是用行動告訴他：別擔心，我會一直都在。

The most gentle way to express your love for someone is simply being there; it's using actions to tell them: don't worry, I'll always be here.

《伊莉莎白小鎮》(Elizabethtown)，2005

不是一句我愛你，兩人就能在一起。

Just because you said "I love you", doesn't mean you will be together.

《新娘百分百》 (Notting Hill)，1999

威廉（Will，休‧葛蘭飾）是在倫敦諾丁山（Notting Hill）經營一間旅遊書店的失婚男子。某天好萊塢巨星安娜（Anna，茱莉亞‧羅伯茲飾）意外地來到書店，在幾次互動之後兩人開始互有好感，但就當兩人的感情要開始升溫的時候，一連串的誤會卻讓兩人分道揚鑣。半年後安娜再次回到倫敦拍戲，依然掛念她的威廉忍不住跑到片場找她，一段意外插曲卻讓威廉心碎地不告而別。第二天安娜跑去店裡找他，鼓起勇氣向威廉告白說：「我只是一個女孩，站在一個男孩面前，希望他愛她（I'm just a girl, standing in front of a boy, asking him to love her）。」但害怕再次受傷的威廉卻拒絕了她，讓錯愕的安娜傷心地離開⋯⋯

曖昧是一種令人又愛又恨的過程，多半會在「告白」時嘎然結束，就因為「告白」是一段感情能否進入下一個階段的關鍵，很多人總是為它絞盡腦汁。

我們就曾經遇到過不少讀者詢問，到底哪部電影適合用來

告白？雖然我們都希望讀者們得到愛情，但感情這種事不能只憑一時的衝動。

告白固然需要勇敢，接受告白同樣需要勇氣。如果沒有替對方設想就貿然去做的話，很有可能會讓對方措手不及，不知如何反應才好。

因為告白從來都不只是一個人的事。

最好的讚美，是當有人說：
為了你，我想要變得更好。

The best compliment is when someone tells you that
you make them want to be a better person.

《愛在心裡口難開》（As Good As It Gets），1997

真愛就是當你發現，原來有人的快樂比你的快樂來得更重要。

True love is when you discover that the happiness of another is more important than that of yours.

《王牌天神》（Bruce Almighty），2003

布魯斯（Bruce，金‧凱瑞飾）是一個在地方電視台汲汲營營於功利的記者，有一天因為主播工作被別人搶走，在公司失控暴走而遭到開除；回到家後又無限上綱地抱怨身邊的一切，因此傷透了女友葛瑞絲（Grace，珍妮佛‧安妮斯頓飾）的心。憤世嫉俗的布魯斯將一切歸咎於上帝，但在此時，遇見了自稱是上帝（God，摩根‧費里曼飾）的清潔工，並給予他跟上帝同樣的神力，然而布魯斯卻只想著滿足自己的私欲。而後隨之而來的沉重責任，漸漸讓布魯斯感到吃不消，最後讓布魯斯備感無助的是——即便擁有上帝的神力，卻仍然無法挽回女友受傷遠離的心。布魯斯最後跟上帝許下願望，他說：「我希望她快樂，不管那代表著什麼。……我希望她能找到一個人，用她應該從我這裡得到的愛去愛她。我希望那個人能像我現在，透過祢的眼，永遠看著她。」

也許你會說，電影當然會美化許多情節，真實世界中哪能像他們一樣這麼浪漫。但如果你真的愛上一個人的時候，你會想要參與對方的一切情感，而不是只有快樂；你會做許多事，

以對方的立場為出發點。

水某曾經有將近一年的時間都處在一個高壓的工作狀態之中，原本開朗的水某漸漸失去了笑容，多數的時間都是眉頭深鎖，或是放空恍神。

有一天上班日，水尢送水某去公司的路上等紅燈的時候，看到一輛公車停在站牌前，愛搞笑的水尢，隨口講了一個之前在網路上看到的公車笑話，雖然是個老梗笑話，但沒聽過的水某被逗樂得笑出聲來。

聽到水某開懷的笑聲，水尢突然一陣鼻酸，眼淚就掉下來了。水某嚇了一跳，趕緊問水尢怎麼了，「我也不知道，就是覺得好久沒聽到你笑，有點感動而已。」水尢還想要故作堅強地輕輕帶過。此時水某也忍不住哭了起來，一併連心中累積已久的壓力一起發洩出來。

其實，我們所需要的並不是什麼奇蹟，而是靠著自己的努力成為自己的奇蹟，並且學會珍惜所擁有的一切。因為，心愛的人的快樂，遠比自己的快樂來得更重要。

最美的風景，
總是出現在最愛的人身邊。
The most beautiful scenery always appears when you're next to the one you love.

《敗犬求婚日》（Leap Year），2010

談戀愛時可以只看優點，但婚姻卻需要你包容缺點。

Marriage is about accepting someone's flaws that you may have overlooked when you first fell in love.

《愛在午夜希臘時》（Before Midnight），2013

這是理查德・林克萊特（Richard Stuart Linklater）導演的「愛在……」三部曲中的第三部，也是最後一部。已經步入中年的傑西（Jesse，伊森・霍克飾）與席琳（Celine，茱莉・蝶兒飾）一家人剛剛結束一段在希臘的假期。兩人的朋友送了一間頗有情調的旅館住宿作為禮物，他們打算度過一個浪漫的夜晚。雖然還是保有年少時的熱情，但對彼此都太過熟悉的兩人，反而會因為一些小事而爭吵。就當一個美好的夜晚看似就要被虛度的時候，傑西成功地逗樂了鬧彆扭的席琳，兩人又合好如初。

這部片雖然跟前面兩部一樣，大多時間都是在看傑西與席琳一面漫步一面聊天，但是兩人的話題卻大不相同了。年少時兩人談的是夢想、是理想、乃至於對於未來的憧憬；再次見面時談得是眷戀、是心意、還有當年的遺憾。但當兩人共組家庭時，談得卻都是孩子的成長，彼此的壞習慣……等一些一點也不浪漫，而更為實際的話題。

在熱戀時，我們總是會被對方的優點深深地吸引。對方既幽默又風趣，不止體貼，還很大方，彷彿是天底下最好的人。

不過結婚之後，種種的優點又好像都被那些當初沒有放在心上的缺點給取代了。

真正的愛，不應該是在特定條件之下才成立的，因為這些條件，都會隨著時間而改變。這也是為什麼許多婚姻會失敗的原因之一：對方不再是我當初跟他結婚的那個人了。

但隨著時間改變的不只是對方，你自己也是；如果不能讓你們的感情跟著你們一起前進，那段愛或許就會因為跟不上腳步被你們拋在身後了。

所以如果想要一段婚姻長久下去，你就要讓自己不停地墜入愛河，不過——都是跟同一個人。

青春無法回頭，所以特別珍貴；愛情不能勉強，於是只剩遺憾。

You can't repeat being young, and so there's longing; you can't ask to be loved, and so there's regret.

《女朋友。男朋友》（GF·BF），2012

某些人來到你的生命中，不是為了愛你，而是讓你感到值得被愛。

The reason that some people enter your life is not to love you, but to make you understand that you deserve to be loved.

《戀夏500日》（500 Days of Summer）· 2009

真愛很難得，但不是每一段感情都能開花結果，也很少有人能夠一次就找到真愛，或是能幸運地與真愛白頭偕老。在愛情的不同階段中，失戀總是在發生，心碎的人也很多，如果要我們選擇一部最適合失戀的人看的電影的話，那非《戀夏500日》（500 Days of Summer）不可了。

這不是一個愛情故事，而是一個關於愛情的故事。從相識到相愛，從分手到再重逢，故事就發生在夏天（Summer，柔伊‧黛絲‧香奈飾）出現在湯姆（Tom，喬瑟夫‧高登‧李維飾）生命中的這五○○天中。在湯姆的心中夏天是他的真命天女，兩人雖然偶而會吵架，但不管外貌、興趣都十分登對，夏天是他想要一起走下去的不二人選。但夏天卻認為，感情重要的只是當下的感覺；開心，就在一起；不開心，自然就不想在一起。在這樣的歧異下，終於夏天在第二九○天時選擇結束了與湯姆的感情；沒有什麼原因，就只有一句「不愛了」。

分手最讓人難過的，不只是失去一個人、一份感情的空虛

與不習慣而已，還有就是彼此是不是都明白「為什麼我們無法在一起了」的心情糾結。

事實上，提分手的那個人不一定有明確理由的（再明確你也不一定會接受），他們就是不再留戀，選擇轉身**離開**，留下一堆疑問跟錯愕，就這樣，讓你一個人慢慢參透這一堂又痛心又艱澀的人生課題。

對於愛，我們總是充滿矛盾。甘願付出、卻期望回報；要求無私，卻不免自私；渴望自由，卻總是不甘寂寞。

Love is full of dilemmas. You give, yet you ask in return; you speak of being selfless, yet it's always about yourself; you want to be free, yet you can't stand loneliness.

《偷情》（Closer），2004

愛不能勉強，不愛也是。

You can't force love, whether to, or not to.

《愛‧重來》 (The Vow)，2012

佩吉（Paige，瑞秋‧麥亞當斯飾）和里奧（Leo，查寧‧坦圖飾）是一對恩愛的小夫妻，但佩吉卻因為一場車禍而失去了記憶，使得她忘記了她曾經深愛過，以及仍然深愛著她的里奧。雖然佩吉也很努力地想要給兩人一個機會，只是失去了的感覺卻再也找不回來。不想再勉強的佩吉因此決定分手。就當里奧萬念俱灰時，佩吉卻無意間找到了兩人當年結婚時的婚禮誓詞，她除了被兩人當年堅定的愛給打動之外，里奧在她失去記憶後的不離不棄也深深地觸動了她。她再也無法克制對里奧重新產生的愛意，佩吉告白了，兩人再度墜入愛河，開始一個全新的人生。

「愛不能勉強」是許多人認為分手最佳的理由。我們雖然無法勉強一個人去愛，同樣也無法勉強一個人「不去」愛。所以，一段感情中最重要的，是要誠實面對自己的心情，然後給彼此一個機會，才能「守護」難得可貴的真情真愛。

一段感情之所以會失敗，往往是因為你愛上的不是他，而是你心目中的那個他。

A failed relationship is often caused by falling in love with someone for who you want them to be, and not for who they really are.

《控制》（Gone Girl），2014

定義一個人的愛，看的不是一開始他對你有多好，而是最後他陪你走的路有多長。

A person's love for you isn't defined by how good they treated you in the beginning, but how far they've walked with you in the end.

《末日倒數怎麼伴》（Seeking a Friend for the End of the World），2012

不是你的心不珍貴，而是那個人不珍惜。

Your heart is priceless, it just got treated as worthless.

《大亨小傳》（The Great Gatsby），2013

蓋茲比（Gatsby，李奧納多‧狄卡皮歐飾）是一個在紐約坐擁豪宅的大亨。看似擁有一切的他，卻一直無法忘懷舊情人黛西（Daisy，凱莉‧莫里根飾）。透過鄰居也是黛西的表哥尼克（Nick，陶比‧麥奎爾飾）的居中牽線，蓋茲比與黛西重逢了，在激情的催化下兩人一度陷入熱戀，一直到蓋茲比提出私奔的要求，被黛西無情地拒絕。黛西只是遊戲人間，而蓋茲比卻深陷其中，無法看清那些明擺在眼前的事實，最後意亂情迷地盲目走到死亡降臨的那一刻……

在深入一段感情之前，首先要分清楚的是：感情是互相的。

當我們用盡一切的努力，希望對方快樂，但對方感覺不是很在乎的時候，我們似乎就要努力恢復一點理智，重新審視一下這份感情是不是一廂情願了。

087

愛不是一樣你可以得到的東西，而是一件你
可以去做的事。

Love is not something you can have; rather it's something you can do.

《歌劇魅影》（Phantom of the Opera），2004

從小到大都是孤單一人的魅影（Phantom，傑拉德·巴特勒飾），最大的希望就是能夠得到愛。於是他想辦法要讓克莉絲汀（Christine，艾美·羅森飾）留在他的身邊。但魅影卻不明白，強迫克莉絲汀留下並不等於得到愛，只會讓兩個人都無比痛苦。一直到了最後，克莉絲汀出自同情吻了魅影之後，他才終於明白，原來愛是發自內心的一種情感，而那不是他強留就可以得到的。

對於從來沒有體驗過愛的魅影來說，愛情是一樣他只要得到，就可以擁有的東西。然而愛並不是一樣東西，愛是一種行為，一種表現，是一件你可以去做的事——關心是一種愛的表現，付出也是一種愛的表現，當你沒有條件、情不自禁地做到這些，你就擁有了愛。

真愛不是用找的，是用打造的。

True love isn't found; it's built.

《派特的幸福劇本》（Silver Linings Playbook），2012

派特（Pat，布萊德利・庫柏飾）因為妻子的出軌而精神崩潰一段時間了。他對自己的狀況很懊惱，也很希望能夠改變，卻遲遲不見好轉，一直到他遇見了同樣有情緒問題、特立獨行的年輕寡婦蒂芬妮（Tiffany，珍妮佛・勞倫斯飾）。剛開始，派特一心想要與前妻破鏡重圓，因此央求蒂芬妮居中牽線；而作為交換條件，於是派特答應作蒂芬妮的舞伴，並一起參加數周後的比賽。在練習的這一段期間，兩人對於彼此的好感度漸漸升高，對自己的缺陷也多了更多了解，彼此都領悟到自己「不是完美的人」，但經過互相扶持、一起成長的過程，竟慢慢地成為了最佳伴侶……

世界上沒有完全契合的兩個人，只有願意遷就的兩顆心。然而遷就不是要一味地委屈自己、照單全收，而是要在共識的前提下互相包容。

兩人在依靠對方時，也能讓對方依靠，最後一起領悟到，「在不完美中」才能找出真愛方程式。

091

世上最容易的是做出承諾，最難的是守住承諾。

There's nothing easier than making a promise, and nothing harder than keeping one.

《手札情緣》（The Notebook），2004

諾亞（Noah，萊恩‧葛斯林飾）是一個窮小子，與富家千金艾莉（Allie，瑞秋‧麥亞當斯飾）兩情相悅，卻因為身分背景懸殊被迫分開。緣分讓他們多年後再次相遇，諾亞的癡情感動了艾莉，決定與諾亞共度一生。時光飛逝，兩人轉眼已成了白髮蒼蒼的老人，經不起歲月摧殘的艾莉得了失憶症，甚至連諾亞都給忘了。曾經發誓不離不棄的諾亞堅守著他的承諾，每天陪在艾莉身邊，一字一句地給艾莉說著兩人過去一起生活的點滴記憶，一直到最後兩人在病床上嚥下最後一口氣，諾亞仍然緊緊地握著艾莉的手，並且相約在生命的另一端再次相逢。

一個承諾的價值，取決於許下承諾的那個人。「輕諾者寡信」，太輕易承諾的事，通常都守不住。世上有許多人將承諾輕易說出口，卻完全不把信守承諾當一回事，特別是談到感情的時候，隨口就說出：我絕對不會變心、我發誓一輩子只愛你一人、我想要跟你一起慢慢變老……，這些浪漫的話語，都有待時間去證實、去考驗，我們不要傻呼呼地只想聽好聽的話，要張大眼睛看看對方真正都做了什麼才是。

093

若是他不擔心會失去你，你又何必擔心會失
去他？

Why worry about losing someone if they are not worried about losing you?

《戀愛沒有假期》 (The Holiday)，2006

艾瑞絲（Iris，凱特·溫絲蕾飾）是一位住在英國的出版社工作者，因為感情上出了問題，讓她想要暫時離開家鄉，試圖以此轉換一下心情。她一直都對一位同事很有好感，但他明知道她的心思，卻不斷地利用跟艾瑞絲的曖昧關係，要求她幫忙完成許多工作與私人上的事；美其名是把艾瑞絲當成紅粉知己，實際上只是利用她滿足私慾。後來在好朋友們的開導之下，艾瑞絲終於認清事實，勇敢地斬斷了這段不健康的關係。

當我們身陷一段感情之中，內心深處總是希望能夠被對方肯定、得到對方的關心，而當我們不受重視，心中的寂寞感就會油然而生。

仔細想想，一個讓你有這樣子感覺的人，或許根本就不值得你去在乎他。真正在乎你的人，絕對不會刻意地忽略你的感受。

因此，與其害怕失去一個不是真心在乎你的人，何不還給自己一個自由自在的人生呢。

095

愛或許是一切的答案，但愛本身卻往往沒有答案。

Love may be the answer to everything, but often there's no answer to love.

《愛的萬物論》（The Theory of Everything），2014

天才科學家史提芬·霍金（Stephen Hawking，艾迪·瑞德曼飾）患了無法治癒的漸凍人病，使得霍金年紀輕輕便失去了大部份的行動能力；潔恩（Jane，費莉絲蒂·瓊斯飾）在結婚前就得知此事，卻仍決意嫁給他，並跟他一起生活了大半輩子、不離不棄，而最後，卻是因為霍金提出的分手而結束。許多看了這部電影的人都不理解，為什麼故事的結局會是如此；而更讓大家困惑的是，提出分手的人竟然是霍金，而不是潔恩。

霍金需要潔恩無時無刻的照顧，幾十年下來她其實是身心俱疲；而當潔恩對強納森（Jonathan，鋼琴教師）產生了特殊的情感時，她仍堅守住了道德的最後防線，但她沒想到，最後竟會是霍金先提出分手，要跟看護一起到美國生活。

當潔恩確定他的心意後，流著淚對他說：「我愛過你，我盡力了。」同時此刻，霍金也難掩悲傷地痛哭了起來……

人生中幾乎所有的問題，都可以用「愛」一個字來回

答——愛不能勉強，不愛也是。陪伴不等於是愛，分手也不表示不愛了，像是電影裡潔恩對霍金的每一種付出：從年輕時的鼓勵、大半生的陪伴——到最後的放手。

兩人要能相守到最後，真的不是一件容易的事，即便如潔恩與霍金這樣一同走過二十五載風風雨雨的伴侶，最後還是得分開。

然而再想一想，只要彼此真心相愛過，就沒有不能放手的理由，這個答案是不是也不錯呢。

沒有誰是你能永遠留住的，所以更要珍惜能夠在一起的每一刻。

No one can stay forever, and that's why you need to cherish every moment you have together.

《蜘蛛人驚奇再起2：電光之戰》（The Amazing Spider-Man 2），2014

放下就是，之前耿耿於懷的，現在無所謂了。

You know you have moved on, when you no longer wish to fix the things you've always wanted to fix.

《曼哈頓戀習曲》（Begin Again），2013

葛芮塔（Gretta，綺拉・奈特莉飾）是一位業餘的創作歌手，與男友戴夫（Dave，亞當・李維飾）在音樂以及感情的路上曾經互相扶持。原本謙虛內向的戴夫，因為經不起誘惑而出軌，還將葛芮塔送給他作為禮物的抒情歌，改編成一首雖然爆紅，但卻充滿了商業味的流行曲。想要挽回感情的戴夫邀請葛芮塔到演唱會的現場，仍然感動地流下眼淚，同時也明白了這段感情已經變了調的情歌；那晚，葛瑞塔聽著戴夫在台上唱著那首感情已經無法再回到當初，她轉身離開。一個人走在街上的葛芮塔心中卻不再感到難過，因為，她已經放下了。

要放下一段感情並不是那麼的容易。那些美好的回憶、做過的承諾、吵過的架，都讓我們耿耿於懷。「一切都已經結束」，當我們的心、我們的耳聽不見這終曲，就永遠放不下。

就像葛芮塔，在看到戴夫站在舞台上之前，其實心裡還沒辦法放下；當她一看到站上舞台的戴夫，發現那個人，不再是她深愛的人，她才真正釋懷。她流下眼淚，那是為這段愛情流的最後一滴眼淚，因為她從此不再為他哭泣了。

談愛情和看魔術很像，被騙的人，多少都有
那麼一點心甘情願。

One similarity between love and magic is that we all got fooled
somewhat voluntarily.

《魔幻月光》（Magic in the Moonlight），2014

大魔術師史丹利（Stanley·科林·佛斯飾）私底下是個非常理性的人，他認為所有事情都有一個合理的解釋，也從不相信那些怪力亂神的事。在魔術師好友的請托之下，史丹利來到了法國，準備拆穿一名叫蘇菲（Sophie·艾瑪·史東飾）的年輕靈媒。然而，蘇菲卻準確地說出了史丹利不為人知的一切，甚至當著史丹利的面前多次展現靈通。一直無法想通原因的史丹利，只能開始相信蘇菲是真的能夠通靈，並無可自拔地愛上了蘇菲。整件事其實是一場騙局，當史丹利發現時雖然生氣，卻無法否認自己的確在被騙的過程中，得到了從未有過的樂趣。

這部由電影大師伍迪·艾倫所執導的電影，將愛情與魔術做了巧妙的比喻與結合。愛情跟魔術的確有許多相似的地方，其中最相似的，就是必須要放下理智，相信那些不可能的事，才能夠得到最大的快樂；就算最後發現了真相，卻仍能回味那段被騙的過程。雖然，世界上有很多東西你要看見了才會相信，但愛情這種東西，有時你得先相信了，才能看得見。

103

愛，不是改變對方，而是一起成長。

Love isn't about changing one another, it's about growing together.

《新美女與野獸》（Beauty and the Beast），2014

在十九世紀的法國有一座城堡，城主因為誤殺了愛妻而被詛咒成了一頭野獸（Beast，文森·卡索飾），唯一破除魔咒的方法，就是要找到一個願意愛他的人。此時，出現了一個心地善良的女孩貝兒（Belle，蕾雅·杜瑟飾），讓野獸原本已如一灘死水的心又活了過來。個性都很固執的兩人，一開始的互動並不愉快，也發生了很多的爭執，但時間久了，他們開始期待改變對方，最後卻選擇為對方而改變自己。

當我們愛上一個不完美的情人，有時會希望他可以更完美一點。但一味的要求對方改變，這樣的做法行的通嗎？

有趣的是，當你學習接納彼此的不同，學習互相體諒、包容，你會發現對方也開始不同了；就在不知不覺中，彼此竟都做出了改變，成為了最適合彼此的完美對象。

讓一個人能勇往直前的動力，往往來自身旁
那些挺他到底的人。

What keeps driving one forward often comes from the endless support of
those around them.

《美味關係》（Julie & Julia），2009

烹飪家茱莉亞（Julia・梅莉・史翠普飾）在一九五○年代出版的《掌握法式烹飪技術》（Mastering the Art of French Cooking）啟發了很多人，其中也包括了五十年後的茱莉（Julie・艾咪・亞當斯飾）。對烹飪有無比熱情的茱莉，決定挑戰茱莉亞書中所有的菜餚，並且將過程記錄在部落格中。

就這樣，茱莉與茱莉亞雖然相隔了五十年，但對於烹飪的熱愛將她們的故事串聯在一起。不管是當年的茱莉亞或是現在的茱莉，在追求自己的夢想時都遭遇到了很多難題；或是對於自己的懷疑，或是周遭人的不看好，常常讓兩人感到沮喪。但幸運的是，她們各自都有著非常支持她們的另一半，也因此茱莉和茱莉亞才能毫無後顧之憂地放手去做。

走在夢想的路上，總會有不知所措的時候，對於自己的決定有些動搖時；而每一次讓我們勇敢走下去的，就是身邊的人無條件的支持。當我們知道，即便跌倒了，一定會有人在身後緊緊接住時，我們一定能自信、大步地繼續朝夢想前進。

107

愛，要從自己做起。在愛情裡比愛對方更重要的，是努力成為最好的自己。

Love begins with yourself. What's more important than loving the other person in a relationship is working hard to be the best of yourself.

《回到17歲》（17 Again），2009

三十七歲的麥可（Mike，馬修‧派瑞飾）正經歷著事業瓶頸、跟孩子們有代溝、跟青梅竹馬的愛妻也不再像以前恩愛；這一切一切的不順遂，讓他盼著能夠回到十七歲。某天，他的願望竟然實現了！他真的回到十七歲的模樣！當麥可（改名Mark，柴克‧艾弗隆飾）重新回到校園時，他再度成為學校裡的風雲人物。然而，透過「馬克」這個身分，麥可卻發現，自己對現狀的不滿足讓孩子與妻子全都生活在他的壓力下。看清了真相的麥可終於明白，需要改變的不是自己過去的決定，而是自己看待現在及未來的態度。

當事情不盡如人意的時候，我們第一時間都不會先想到要檢討自己；像是在愛情裡，我們總會手握著自己的付出，然後緊咬著對方的不懂體貼跟不知感激。所以，當外在的因素帶來兩人關係的考驗時，我們更要堅定意志，要為對方變成更好的人，否則只是讓考驗愈來愈多、愈來愈困難、愈來愈超出你所能控制的……

愛，是兩個人一起面對的考驗，而不是考驗彼此。

Love is meant to be a test for the both of you, not a test on each other.

《絕配冤家》（How to Lose a Guy in 10 Days），2003

安迪（Andie，凱特‧哈德森飾）是哈夢波丹雜誌的專欄記者，她要寫一篇關於〈如何（How to）在十天內甩掉一個男生〉的專題，為此，她在酒吧認識了班傑明（Benjamin，馬修‧麥康納飾），打算用一些女生常犯的約會大忌，在十天之內將他嚇跑。殊不知，班傑明為了得到鑽石廣告的專案，也跟人打賭「在十天內讓一個女生愛上自己」。於是，兩人內心各有不同的盤算，為了要達成各自的目的不斷過招；安迪想盡辦法要讓班傑明討厭自己，班傑明卻無論如何要讓安迪愛上他。

就在這一來一往的過程中，兩人卻意外地動了真心。當兩人坦誠面對自己的心意後，才理解到自己做的事情多麼的愚蠢；什麼愛情的法則跟策略，在真心相愛時全部都起不了作用。最重要的是，愛情經不起測試；測試是一種對對方、對愛情的不信任；測試也是一種消耗，肯定要將你們的愛情消耗殆盡。

第三章

那些電影教我們的

一個人的事

如果討厭自己，那就做點什麼。哪怕一天只改變一點，你會慢慢變成那個你喜歡的自己。

If you don't like yourself, do something about it. Give it time, and you'll become the person you've always wanted to be.

《全民超人》（Hancock），2008

漢考克（Hancock，威爾‧史密斯飾）力大無窮、飛天遁地、不會變老，卻沒有被人們當成「超級英雄」尊敬著；他雖然也阻止犯罪或是拯救一些身處絕境的人，卻因為過分粗暴又不受控制，往往所造成的傷害遠大過於他的幫助，因此人們反而都大肆撻伐他，但是漢考克卻完全不在乎。雷（Ray，傑森‧貝特曼飾）是一個公關專家，在成為漢考克的朋友之後，開始幫他進行大改造。於是，漢考克為自己的粗暴及造成的公安事件入獄服刑；他學著誇獎別人；也學著尊重別人。雖然他最初很抗拒，但隨著周遭人對待他的態度改變了，他也開始有所感受及轉變，終於人們願意在他做了好事之後真心為他喝采。

要改變一個人一直以來的習慣的確是一件很困難的事。但是積沙可以成塔，只要你有想要改變的自覺，並且找到你想要的方向，哪怕每天只是做一點點，時間一長，你會慢慢變成那個你喜歡的自己。而除了想要改變的決心，也別忘了給自己一點耐心，不要因為改變的程度太小，而輕易地產生了放棄的念頭。

115

旅行最大的收穫，就是在陌生的風景中，找到了全新的自己。

The biggest reward in a journey is getting to know yourself in an unknown place.

《革命前的摩托車日記》（The Motorcycle Diaries），2005

南美革命英雄切‧格瓦拉（Che Guevara）是近代史上有名的革命家之一。一九五二年，年輕樂觀的格瓦拉即將從醫學院畢業，於是跟朋友展開了一段橫越拉丁美洲的摩托車之旅。

一路上，他遇到許多人，從他們身上感受到從未有過的陌生衝擊；他看到現實世界的殘酷，遠遠超過了他所熟悉的、他的想像。一個念頭開始在他的心中萌芽——即便他還不是很清楚那是什麼。而當旅程結束時，他有了這樣的領悟：「我已不再是我，起碼不再是以前的那個我。」

每段旅程，不管是出差、度蜜月、或是純粹地遊玩，我們總會有一個目的出發。生命這場旅行也是一樣，每個人的目標不同，目的地不同，旅行的方式不同，結伴而行的人不同，路上遇到的人不同，最重要的，是看待這場旅程的心態也不同。

然而，幾乎沒有人能在生命開始之前，就能夠預先知道他這次旅行的目的。「我不知將去哪裡，但我已在路上」（I don't know where I'm going, but I'm on my way.）是出自法

117

國知名哲學家伏爾泰（Voltaire）的一句話。與其不斷地給自己藉口逃避，倒不如勇敢做出改變──就算不明白人生旅程到底是為了什麼又有什麼關係，出發就是了。

對於困境要心存感激，因為它能讓你看透一些人、明白許多事、還有認清你自己。

Be grateful for hard times in life, for they let you see through some people, understand some things, and get to know who you really are.

《飢餓遊戲：星火燎原》（The Hunger Games: Catching Fire），2013

很多時候我們缺的不是機會，而是決心與勇氣。

Often times what we lack is not the opportunity, but courage and determination.

《心靈捕手》（Good Will Hunting），1997

威爾（Will，麥特‧戴蒙飾）是一個數學天才，隱身在麻省理工學院的數學系當一個清潔工。他的數學才能，在一次解開了系主任出的難題後被發現。一心想要跟威爾合作的系主任，為了說服他於是請了心理輔導專家西恩（Sean，羅賓‧威廉斯飾）來幫忙突破威爾的心房。在幾次的接觸之後，西恩發現威爾的問題在於「太害怕失敗」，小時候被父親家暴的陰影，讓威爾不管面對任何事，都直覺會失敗而不願意嘗試，甚至刻意去破壞上門來的機會。後來在西恩以及死黨的一步步開導下，威爾才漸漸地打開心房……

沒有人喜歡失敗，但失敗只是人生的一部份。如果因為害怕失敗而不敢嘗試，那就連成功的機會都沒有。

舒適圈是成長最大的敵人，但大多數的人都不想要離開，事實上當你停止犯錯的時候，才真的需要警惕，因為這代表你已經停止進步、停止學習新的東西。

比實現夢想的瞬間還要珍貴的，是你堅持夢想的過程。

What values more than the moment your dream is realized, is the process that you held on to realize it.

《深夜加油站遇見蘇格拉底》 (Peaceful Warrior)，2006

丹（Dan，史考特・馬其洛茲飾）是一位非常有天份卻恃才傲物的體操選手，在一次嚴重的車禍之後，他再也無法上場比賽，每天過著自暴自棄的生活。後來在一個深夜，丹遇見了一位神祕的長者，並戲稱他為蘇格拉底（Socrates，尼克・諾特飾）。在蘇格拉底的教導之下，丹慢慢地體會到，挫折其實是一個反省的機會，一個重新尋找人生方向的機會。在丹的訓練快要進入尾聲的時候，蘇格拉底告訴丹要帶他去一個一直想帶他去的地方。一路上滿心期待、雀躍不已的丹，在走了三個小時的山路後，卻只看到蘇格拉底指給他的一塊毫不起眼的石頭。覺得受騙上當的丹開始抱怨……此時蘇格拉底卻只淡淡地回了一句「抱歉你不再感到快樂了」。看著蘇格拉底的轉身離去，丹突然領悟了，「是旅程。」他說：「帶給我們快樂的，是旅程，而不是終點。」

有一年我們花光了年終獎金，終於圓了我們去法國的夢想。跟很多觀光客一樣，我們在出發前就列出了好多必去的景

123

點：巴黎鐵塔、羅浮宮、塞納河左岸、聖母院……等。我們在塞納河的觀光船上，巧遇了一對稍早在羅浮宮時曾經請我們幫忙拍照的英國老夫妻，他們還挪出身旁的位子讓我們坐下。

他們住在英國的利物浦，一年前退休之後，就決定到世界各地去旅遊，而這次會來到巴黎是因為剛好在盧森堡買到便宜的火車票就決定來了。金牛座的水尢對於沒有計畫的行程覺得很不可思議，既然千里迢迢來了一趟，如果錯過了什麼不就白來了嗎？!但是，老太太說的話卻像當頭棒喝一樣點醒了我們：

「只要是我們一起結伴來過了，就不會是白來啦。」老太太給了一個俏皮的微笑，又說：「旅行的每一秒我們都很享受，什麼時候會結束，我們會走到哪裡停下來，對我們來說都不重要。」

彷彿大夢初醒的我們，從那一刻起就丟了我們手上緊湊貪心的行程表，決定要跟老夫妻一樣，細細品味旅程的每一時刻了。這才是——真正的旅行呀。

124

第一步永遠是最難的；但不踏出第一步怎會有下一步，不離開原地怎到得了遠方。

The first step is always the hardest. But if you don't take the first step, there can never be a next step; if you don't leave where you are, you will never reach afar.

《白日夢冒險王》（The Secret World of Walter Mitty），2013

我們的一生會遇到許多人；有的人會愛你，有的人會傷你，有的人會帶出最好的你。

Of those people we meet in life, some are here to love you, some are here to hurt you, and some are here to bring out the best of you.

《戰馬》 (War Horse)，2011

喬伊（Joey）是一隻在農場上長大的馬，在小主人亞伯特（Albert）的細心照顧與訓練下，長成了一匹駿馬。後來，因為家中經濟問題，喬伊被賣給了一位年輕的軍官，成了一匹戰馬，自此開始了牠崎嶇坎坷的人生。新主人很珍惜牠，喬伊也與另一匹戰馬特普松（Topthorn）變成了夥伴，但沒多久兩匹馬的主人就雙雙戰死了。喬伊和特普松在戰場上徘徊流浪，接連遇到了不同的人，也遭遇了各種不同的對待，最後卻只有喬伊撐下來，在命運的安排下再度回到小主人亞伯特的身邊。

喬伊和特普松分別來自於不同的地方，然後短暫一起經歷了生命的一段歷程，最後又分別走向不同的終點。雖然萬分不捨得，喬伊終究得要放下特普松，繼續向自己的生命道路前行。

人生不只是一段旅程，更是一段只屬於你自己的旅程。我們無法預知生命中會遇到什麼樣的人，也無法預知自己會如何被對待；我們可能會遇到想要傷害我們的人，也可能會

遇到相互珍惜的夥伴。

所以，重要的是此時此刻──珍惜與你同行的每一個人，

該說再見的時候也要懂得放手，然後，我們繼續前行，才會知

道還有什麼在未來等著我們。

與其凝視一個永遠不會轉身的背影，不如想辦法走到他面前被看見。

Instead of watching someone from the back and hoping they would turn around, try finding a way to get ahead so they can see you.

《悲慘世界》（Les Miserables），2012

有些人留不住就放手吧，你會發現，得到自由的是你自己。

Let go of those who you can't keep; you'll realize that you're the one who is freed.

《雲端情人》 (Her)，2013

才華洋溢的作家西奧多（Theodore，瓦昆・費尼克斯飾）購買了一個號稱具有情感的人工智慧作業系統。這個稱自己為莎曼珊（Samantha，史嘉蕾・喬韓森飾）的作業系統，不但有性感甜美的聲音，她的善解人意也深深擄獲西奧多的心。莎曼珊不僅聰明幽默，對西奧多的才華也相當崇拜，她與西奧多就這樣陷入了熱戀，過了一段幸福快樂的日子。然而，莎曼珊卻漸漸地無法安於現狀，因此，另外又與其他人（以及電腦）發展出與西奧多一樣的感情……最後，過度進化的莎曼珊決定到一個人類無法企及的國度，留下無限愕然的西奧多。

真的得不到的才是最美嗎？為什麼有人就是會念念不忘、無法釋懷那些失去的、或不曾擁有過的？有人可能會說，會失去是因為那原本就不屬於你；或是說屬於你的最後就會是你的……聽起來都很虛浮，不怎麼有說服力；事實上，不管那個人有多好，只要他不陪著你走下去，那他就只是個與你擦肩而過的過客，而你，會不會為了等一個等不到的人，而錯過了正在等著你的人呢？

不是每個道別都可以好好準備；會痛的，往往都曾讓你措手不及。

Not every goodbye gives you the courtesy to prepare yourself; those that hurt are usually the ones unexpected.

《玩具總動員2》 (Toy Story 2), 1999

寂寞不是身邊沒有人，而是一種沒有人
真的在乎你的感覺。

Loneliness is not being alone, but a feeling that no one
truly cares about you.

《寂寞拍賣師》（The Best Offer），2013

與其一直希望別人了解你，不如多花點時間了解你自己。

Instead of asking others to understand you, you should be spending time understanding yourself.

《享受吧！一個人的旅行》(Eat, Pray, Love)，2012

《享受吧！一個人的旅行》（Eat, Pray, Love）一直都是我們特別喜愛的電影。英文片名中的 Eat 代表的是生命，Pray 代表的是心靈，而 Love 則是兩者之間的平衡。

莉茲（Liz，茱莉亞‧羅伯茲飾）是一位成功的作家，表面上看婚姻與事業兩得意，但實際上卻對人生感到困惑；她一直希望丈夫能夠更了解她，卻溝通失效並以離婚收場。因此莉茲決定到世界各地去旅行來調整自己的心態。

在這段旅程中，莉茲遇到許多不同的人；剛開始她逢人就抱怨人生；慢慢地莉茲才發現，她其實不了解自己真正想要什麼。她領悟到，連自己都不知道自己想要什麼的時候，旁人又該如何對待自己？

莉茲第一站先去了義大利品嚐美食，第二站則是去到印度追求內心的平靜。在這兩站中，她學會享受人生，也學會了放下過去的枷鎖。

然後，她到達了印尼的峇里島，試圖在此尋找人生與心靈

的平衡。在這一站中她遇到了心靈伴侶裴利貝（Felipe，哈維爾·巴登飾），但她卻因為固執於找到所謂「平衡」，而再度逃避了自己內心深處的聲音。

這時莉茲的心靈導師說了，「有時候在愛情裡失去一下平衡，也是過平衡生活的一部分」。莉茲這才終於誠實地面對自己的心，也終於找到了生命與心靈之間的平衡──愛。

沒想到，這個旅程的最後一站，卻成為了她人生新的開始。

朋友們，地球是圓的；有些看起來像終點的地方，其實卻是個起點。

成熟就是，就算發現這世界不如預期，
也能調整自己的心情。

Being mature is knowing how to adjust yourself when
you realize the world isn't quite like what you've
expected.

《腦筋急轉彎》（(Inside Out)，2015

我的矛盾在於，害怕你看見，卻又想讓你知道。

My dilemma, is worrying that you will see, yet wanting you to know.

《借物少女艾莉緹》（The Secret World of Arrietty），2010

艾莉緹是一位寄住在人類家中，身高只有指頭大小的小人族女孩，靠著向寄住家庭的人類借物為生，卻不小心在第一次借物的過程中被人類家的小男孩翔看見了。一直對人類抱有好奇心的艾莉緹在被翔看到後，心中開始有了一種很奇特的感覺。於是當翔出自善意地留下了一顆方糖給艾莉緹時，她沒有遵照父母的囑咐視而不見，而是想親手把方糖還給男孩，然而真到了面對面的時刻，艾莉緹卻躲在樹葉後面不肯現身……

我們在小的時候，總是能夠想到什麼就說什麼，雖然常常會因為口無遮攔而挨罵，但還是會懷念那個直率純真的時光。

隨著我們年紀漸長，因為我們懂事了，因為想要讓別人喜歡，我們開始學習察言觀色。時間愈久，我們為了生存變得漸漸心口不一，最後甚至忘記如何表達我們心中真正的想法。

人是矛盾的生物，心中所想的與表現出來的，往往是全然不同的兩回事。明明希望被理解，卻又害怕被看穿，結果，就眼睜睜地錯過那些珍貴的機會了。

139

孤單是一種狀態，寂寞是一種心態。我或許

孤單，但我並不寂寞。

Being alone is a status, feeling lonely is a state of mind. I may be alone,
but I'm not lonely.

《型男飛行日誌》(Up in the Air)，2009

140

萊恩（Ryan‧喬治‧克隆尼飾）是一個企業資遣專家，白話說就是協助企業請員工和平、理性地回家吃自己的專員。萊恩一年中有三百二十二天的時間都在出差，飛行里程數超過三十五萬英哩。他非常樂在其中，一年中不出差的四十三天才是萊恩無法忍受的日子。他非常樂在其中，一年中不出差的四十三天才是萊恩無法忍受的日子。萊恩很確信這樣的人生就是他想要的，一個不被任何事、任何人牽絆的自由人生，一直到，他邂逅了一名跟他莫名契合的女子，他定不下來的人生才開始想要定下來。然而人生怎麼能盡如人意，當他破天荒頭一次想要給一個女子浪漫驚喜，門的另一邊等著他的卻是無限的驚愕……

孤單是一種狀態，寂寞則是一種心態。因為無法忍受寂寞，因為不想一個人，所以去找另一個人，有時候是任何人都好，潦草填充了一時的寂寞感。其實，不能接受孤單狀態的人，是害怕跟自己相處，害怕跟自己對話，害怕自己放任寂寞在心裡蔓延放大。

換一個角度想想，雖然你感覺到寂寞了……或許，這也正是你需要獨處的時候。

有時候牆的存在不是為了要阻擋你，而是希望你找出動力與方法去跨越它。

Sometimes walls exist not to block your way, but for you to find the reason and method to get over them.

《星際效應》（Interstellar），2014

在不遠的未來，地球已經不再適合人類居住。為了要找到可以延續生命的星球，庫珀（Cooper，馬修‧麥康納飾）必須踏上一段未知的旅程。除了肩負著全體人類未來的重責大任，他在旅程中也一心想守護跟小女兒墨菲（Murph）的承諾：要平安地回到她的身邊。在探險的過程之中，庫珀與同行的夥伴們遭遇了重重挑戰；留在地球上長成科學家的墨菲，也努力尋求將地球上倖存的人類送上太空的方法，以延續人類種族的生命。看似天各一方的父女倆，雖然各自努力著解決自己面對的難題，但靠著對彼此的愛以及有一天能重逢的希望，驅使著兩人不斷向前、向未來邁步……

人的潛力雖然無窮，若缺少了適當的刺激，就很難有機會發揮出來，而在生命歷程中不斷出現的難題與挑戰，其實就是最好的刺激。當你的面前出現高牆阻擋你的時候，就給了你超越自己的動力，你要選擇跨越它、或擊垮它，然後一探高牆後的世界；或是選擇停留在原地什麼也不做，那什麼也不會改變──要哪一種結果就端看你自己了。

143

出身只能決定你最初站在哪裡，不能決定你最後能爬多高。

Your background can only decide where you stand at the beginning, not how far you can reach at the end.

《金牌特務》（Kingsman: The Secret Service），2014

144

金士曼（Kingsman）是一個英國的神祕組織，宗旨是維護正義，並且維持紳士該有的高貴與優雅。艾格西（Eggsy，泰倫·艾格頓飾）的父親就曾經是金士曼的一名候選人，卻在某次任務為了保護同伴而犧牲了。失去了父親的艾格西為了讓母親不受繼父虐待，在成長的過程放棄了許多大好機會；他選擇留在家鄉，過著默默無名、漫無目標的生活。

但內心深處不甘於一輩子平凡的艾格西，終於在機會出現時緊緊抓住。他在父親以前的導師哈利（Harry，科林·佛斯飾）的引薦之下成為了金士曼的人選之一，即便他跟其他出身名門的人選比起來，艾格西的條件看起來一點也不起眼，但憑著過人的天份與努力一路過關斬將，最後也成為兩名決選人之一。

片中讓我們印象深刻的有兩句哈利用來教導艾格西的名言，首先是「禮儀成就不凡」（Manners Maketh Man）。

哈利要告訴艾格西的是，真正讓一個人卓越的不是能力，

而是態度。

而「優於別人，並不高貴，真正的高貴應該是優於過去的自己。」（There is nothing noble in being superior to your fellow man; true nobility is being superior to your former self.）這句話則是哈利引用於大文豪海明威，用來告戒艾格西，不要只想著超越競爭對手，而是應該專注於——讓自己變得更優秀。

這兩個教導深深影響了艾格西，他因此深刻體會到——「以前」做了什麼不重要，重要的是「以後」要怎麼做。

很多時候蒙蔽我們雙眼的不是假象，而是自己的執念。

Oftentimes what blinds us from the truth are not the lies, but our own ego.

《贖罪》（Atonement），2007

試著原諒。要是你只顧著恨那些你恨的人，
就沒空去愛那些你愛的人了。

Try to forgive. If you spend all of your time hating those who you hate,
you will never find the time to love those who you love.

《大英雄天團》（Big Hero 6），2014

148

阿廣（Hiro）是個很有發明天賦的少年，在父母過世之後便和哥哥相依為命，住在阿姨家中。與哥哥阿正（Tadashi）感情很好的阿廣，在阿正的鼓勵下，決定跟著哥哥的腳步，進入大學裡知名的機器人中心，致力於學習與發明。但在一次意外中，阿正為了要救出受困的教授，奮不顧身地衝入火場而因此喪命了。傷心的阿廣，在阿正留下的療癒機器人杯麵（Baymax）、阿正的好朋友們、以及阿姨的開導之下，才漸漸地走出陰霾。

但阿廣卻在此時發現，造成哥哥死亡的火災，竟是教授為了要偷竊自己的發明才引發的！被仇恨占據理智的阿廣一心想要替哥哥報仇，於是，將原本被發明用來療癒的杯麵，改造成極具破壞力的武器；幸好在最後的緊急關頭時，杯麵因故被阻止了，才沒有造成遺憾。無法替哥哥討回公道的阿廣一直不能釋懷，後來是杯麵播放了哥哥生前的影像，他才發現哥哥發明杯麵的真意……

阿廣明白，自己如果不能夠放下仇恨，就沒辦法將哥哥的意志發揚光大，於是他最後選擇了原諒。

沒有人喜歡活在仇恨之中，而如果你想要對自己好一點，就試著原諒那些曾經傷害過你的人吧，畢竟，愛你的人還那麼多。

如果你只顧著去恨，那你又怎麼能分出心思，給那些愛你的和你愛的人呢？

請記得，你的價值永遠不會因為遇到了
不懂欣賞的人而減少。

Just because someone failed to see your worth, doesn't
mean you are worth any less.

《無敵破壞王》（Wreck-It Ralph），2012

第四章

那些電影教我們看

做自己的事

追逐別人的目標，只會帶你到不屬於你的終點。

Chasing other's goals will only take you to places you don't belong.

《頂尖對決》 (The Prestige)，2006

安吉爾（Angier，休‧傑克曼飾）與波登（Borden，克里斯汀‧貝爾飾）原本是一同學習與演出魔術的夥伴，因為一次的演出意外，導致安吉爾的太太意外身亡。從此之後，兩人變成了仇敵，並為了報復及超越對方而不斷的相互較勁；就連在競爭中使得波登失去了左手兩指，安吉爾摔斷了腿，都未能停止這些冤冤相報的事。後來，安吉爾為了破解波登的招牌戲法，千里迢迢地來到了科學家特斯拉（Tesla）的研究室，他花費龐大的時間與金錢，終於找到能夠超越波登的戲法，但安吉爾卻為此付出了超乎想像的、令人毛骨悚然的代價。

每個人都有一條自己的路，每一條路都是正確的路。然而有太多的人希望自己走的是別人正在走的那條路——他們就只看見別人的表面風光，卻沒有去想別人付出了多少代價。

如果不要讓別人的想法影響到對自己的看法，我們必須要這樣告訴自己，「這是我的人生，我的路；該怎麼活，怎麼走，只有我能決定。」

學著愛自己；你越愛自己，就越不需要依賴別人。

Love yourself; the more you love yourself, the less you need to depend on others.

《救救菜英文》（English Vinglish），2012

不必向不值得的人證明什麼，生活得更好，是為了你自己。

There's no need to prove anything to anyone; it's your own life that you should be improving.

《托斯卡尼豔陽下》（Under the Tuscan Sun），2003

做自己並不代表可以隨心所欲，而是不會輕
易讓人動搖你的信心。

"Being your self" doesn't mean doing whatever that pleases you; rather it's not allowing your confidence to be shaken easily by anyone.

《冰雪奇緣》 (Frozen)，2013

在一個北方的國度，有兩位可愛的公主：姐姐艾莎（Elsa）與妹妹安娜（Anna）。艾莎從小就有著操控冰雪的神奇力量，卻曾經意外傷害到妹妹，而為了不讓身邊的人再度受傷，艾莎就將自己的能力隱藏封閉起來。然而，多年後在一個加冕典禮的公眾場合中，剛上任的艾莎女王卻意外地展現了自己的能力，驚嚇到在場的所有人，受不了被當成怪物看待的艾莎於是徹底失控，結果在倉惶逃離時，不小心將整個王國冰封了起來。

一個人躲到深山中的艾莎，很高興自己終於可以不再在乎別人會怎麼看她。她自由自在地在冰天雪地中，肆意展現自己的極限力量，享受著「做自己」的輕鬆。

然而事實上，「做自己」並不只是我們能隨心所欲，去做任何自己想做的事而已。

「做自己」有一個前提，是得先明白自己想做什麼、該做什麼，然後，才能不輕易地讓別人影響我們的決定與決心。

159

你不能樣樣順利，但可以事事盡力。

You can't have all you want, but you can give it all you've got.

《阿甘正傳》（Forrest Gump），1994

天生有點遲鈍的阿甘（Forrest Gump，湯姆‧漢克飾），常常被身邊的人取笑是笨蛋。但獨力撫養他的媽媽為母則強，除了一個人把阿甘拉拔長大之外，還教了他許多做人做事的道理。在母親的教誨之下，阿甘雖然不比別人聰明，但是他堅毅、善良、正直，在人生中達成了許多十分了不起的成就。他的過人之處，在於不管做什麼都十分專注；打乒乓球時只專注在球上，當兵時只專注於聽從長官命令，跑步時只專注於腳下的路，生命中的感情也只專注於摯愛——珍妮。他在外人眼中或許是傻、是遲鈍，但他的心無雜念，卻讓他做的每件事都獲得了巨大的成功。

阿甘是一個非常可愛的角色，除了善良樂觀之外，最讓我們欣賞的，就是他從來沒有停止做自己。有一些人曾經反駁過，說阿甘只是因為笨，聽不懂人家罵他，甚至認為他的「做自己」，只是活在自己的小小世界裡。但其實阿甘才是最最聰明的人，因為他比誰都清楚自己是誰，也從來不會因為別人說的任何話，影響他走自己的路的決心。

快樂，其實是一種選擇。

Happiness is a choice.

《沒問題先生》（Yes Man），2007

卡爾（Carl，金凱瑞飾）是一個原本對什麼事都沒興趣，只想獨善其身的人，在機緣巧合之下，參加了一個主張對什麼事都要說「沒問題」的座談會，並立下了一個絕對不對任何事說「不」的誓約，從此他就開始奉行「沒問題主義」。雖然，當中因此而發生了一些好事，後來卻演變成──就算是違背自己意願的事，卡爾也毫不猶豫地說「yes」，可想而知，劇情自然急轉直下，後來好事反而變成壞事了。

觀眾都知道，好事情之所以會發生，原因是他在機會出現時的「選擇」，並不是因為凡事都得要說「好」，才會有好事發生（或是凡事都說「不」才不會有壞事）。

在三十歲之前，我們跟很多年輕的夫妻（伴侶）一樣，常常會花很多時間討論我們的未來──希望能夠有一個湖邊婚禮；希望能夠買得起自己的房子；希望有可愛健康的兒女；希望能夠在還不至於走不動的時候退休，好環遊世界。

163

對於這些夢想，我們一開始總是囫圇吞棗，把它們一股腦地全寫在我們的人生清單上。看著清單上洋洋灑灑地寫滿了目標，彷彿未來充滿了希望；而每劃掉一項，就好像又完成了一些進度。

但是隨著我們年紀漸長、經歷變多之後，我們體會到，其實每一個項目背後所代表的意義都一樣——那就是快樂。不管是要在哪裡結婚、能買多大的房子，或是去哪裡旅遊、吃什麼美食，其實，都只是要讓我們的人生更為快樂。

然而，快樂並不是一種結果，而是一種選擇；事實上，只要你選擇快樂，你就會快樂。

永遠不要讓別人的無情、無禮、與無知，阻止你成為最好的自己。

Never let anyone's indifference, insolence, and ignorance stop you from being the best person that you can be.

《麻辣公主》（Ella Enchanted），2004

快樂不代表一切都很完美，而是你選擇了不去糾結於那些不完美。

Happiness doesn't mean perfection; it means you choose not to get bogged down by all the imperfections.

《愛情藥不藥》（Love & Other Drugs），2011

安‧海瑟薇（Anne Hathaway）飾演的年輕女孩瑪姬（Maggie）患有帕金森氏症，但她決定主導自己的人生，不被痛苦左右，並且用「快樂」填滿那些不被病痛所苦的時刻。然而，病發時的痛苦是很真實的，也不會因為選擇快樂，痛苦就變少了。

有一天，她和男友一起出席了一場醫學座談會，瑪姬無意間走進了一個帕金森氏症病友的聚會，她看見了每一個在台上分享的病友；有些病情甚至比她更嚴重。然而，不管是他們或是陪伴他們的家人，卻都非常樂觀的面對病魔。從此刻起，瑪姬更確立了自己心意──那就是，她要快樂地度過每一天。

然而，選擇了快樂，就可以讓那些不快樂的事消失嗎？當然不是。

水尢有一個從小到大的好朋友，幾年前一個人去了美國創業，一直到前一陣子才再度跟他見面，他竟然告訴水尢說兩年前得了淋巴癌，現在病情才算是控制住了。水尢覺得很驚訝，

因為除了他的妻子以外，連他自己家人都不知道他這兩年生病的事。

當水尢問他為何什麼都沒說的時候，他只淡淡地說了：

「生這個病已經讓我夠痛苦了，何必說出來讓你們也跟著難過!?看到你們正常快樂的生活，也才能給我動力啊。」

後來他秀了一張因為要化療而剃光頭髮的照片──照片裡他跟妻子笑得很開心，兩人在他的大光頭上亂七八糟地用馬克筆畫了許多好笑的圖案，其中一個秀麗、觸動我們的筆跡寫著的是「I Love You」。

樂觀的人在很多人眼中，或許總是帶著點傻氣般地天真；對他們來說，彷彿是天塌下來了也沒關係，至少還有長得高的人撐著。其實，這不是傻，而是他們知道，即便暫時沒有對策，但只要心情好了，就一定會發現，再大的問題也能找得到方法解決。

我的樂觀不是傻，而是我選擇，不管如何都要讓自己快樂。

My optimism isn't ignorance; it's me choosing to be happy no matter what happens.

《海底總動員》（Finding Nemo），2002

心是一道門；鎖著固然可以不讓別人進來，
自己卻也走不出去。

Your heart is a door; locking it blocks others from entering, but also
blocks you from going out.

《心靈鑰匙》 (Extremely Loud and Incredibly Close), 2011

電影中的主角奧斯卡（Oskar）是一個天資聰穎，卻有社交障礙的孩子。唯一能夠與他正常溝通的，只有一直以來不斷開導與鼓勵他的父親；但他的父親卻在九一一事件中不幸罹難，從此，奧斯卡就再也快樂不起來了。失去了父親的奧斯卡，切斷了與所有人的深層接觸，包括與母親的。他刻意將自己視為受害者，抗拒任何可以重新得到快樂的機會，卻一點也不知道他一直在傷害自己，以及傷害深愛他的母親……

你不妨看看身邊那些不快樂的人，是否常常提起以前的快樂時光？就因為跟不順遂的現在比起來，那些曾經擁有的快樂是如此地無比美好。

然而，我們不能因為過去太美好而拒絕接受未來，更沒有必要刻意讓自己不快樂，來證明自己曾經是快樂的。

如果軟弱是自己最大的敵人，那勇氣就會是
最好的戰友。

You are your own worst enemy when you are weak; but you are your
strongest ally when you are brave.

《鬥陣俱樂部》（Fight Club），1999

傑克（Jack，愛德華·諾頓飾演）是一個個性內向，生活單調的上班族。患有嚴重失眠症的他，某次在出差的班機上，邂逅了一個名叫泰勒（Tyler，布萊德·彼特飾演）的男人，兩人後來成了好友並一起成立了一個地下格鬥組織「鬥陣俱樂部」，吸引了許多希望靠著打鬥來發洩的人。然而，泰勒的行為卻越來越失控，最後傑克才發現，原來泰勒並不是真的存在，而是他因為長期失眠以及壓力所分裂出來的另一個人格。

我們每個人多多少少都有一些不同的性格；有懶惰的自己、有幼稚的自己、有浪漫的自己，當然也有瘋狂的自己。一般人大多都能夠保持清醒，控制得住這些不同的人格，進而幫助自己在適當的時候，讓合適的人格浮上檯面，而後我們就可以如魚得水地應付不同的環境。

不過「面對自己」的確不是一件簡單的事。像是水某的賴床、水尢的不肯運動，或像是擔心找不到更好的工作而不敢離職這類的事，都是不敵自己的軟弱所做出的妥協。

173

在此，我們可以知道的是，如果一個人習慣了向現實妥協，不常常靜下心來想想自己人生到底追求的是什麼，時間久了，就有可能會變成一個——連自己都不認識的人。

對自己滿意的時候，就是你停止挑戰自己時候。

The moment you are satisfied with yourself is the moment you stop challenging yourself.

《進擊的鼓手》（Whiplash），2014

很多人走了很久才發現，相處最久的自己，
原來才是最陌生的。

《心的方向》（About Schmidt），2002

It's sad for many to find out that the most unfamiliar person of all, is the self whom they've spent the longest time with.

華倫（Warren，傑克・尼克遜飾演）是一個剛剛退休的精算師，對於要離開做了一輩子的工作，華倫心中是既不捨又害怕，加上妻子的突然辭世，華倫頓時覺得失去了自我價值，每天只能在家閒晃。某天電視上出現了資助困苦孩童的廣告，百無聊賴的他便幫助了一個在坦尚尼亞的孩子恩度古（Ndugu），並開始與他通信。為了排解寂寞，華倫還開著他那新買的休旅車，提前拜訪了即將要結婚的女兒，卻又發現女兒變得極為陌生。他開著車四處舊地重遊，卻更感覺自己的渺小與孤單，甚至開始懷疑他這一輩子是否白活了!?似乎，連他自己都不太認得自己是誰了……

人生是一場艱困的挑戰，我們總是為了生存而沒日沒夜地忙碌著。如果我們不偶爾放慢腳步，想一想自己人生的目標、夢想，有一天，當我們靜下來時，會發現自己面對的是一個你不認識的人。多與自己對話吧，畢竟只有自己，才會是我們一輩子要相處的人。

177

想要找到答案，就不要逃避問題。

If you want to find the answer, stop running away from the problem.

《克里斯汀・貝爾之黑暗時刻》 (The Machinist)，2004

崔佛（Trevor．克里斯汀．貝爾飾）是一個患有嚴重失眠、暴瘦、精神狀況不穩的工廠技師。他那令人害怕的外表以及行為，讓他的同事們對他疏遠，甚至感到害怕。崔佛唯一的慰藉，是一個真心對待的應召女郎，以及在機場餐館工作的女侍者瑪莉（Maria）。然而，崔佛身邊很多的人事物都是出自於他的幻想，造就這些幻想的是一場多年前發生的交通意外。

當年，他開車撞死了一個小男孩卻肇事逃逸，他的罪惡感深深地在心中生了根，讓他嚴重失眠也引發了後續所有的問題。直至最後，崔佛再也無法承受而選擇自首，才終於讓他擺脫了心中的罪惡感，也終於可以好好地入眠。

很多時候我們會因為不願意面對真相而選擇逃避，但逃避是永遠解決不了問題的。

或許，在逃避的當下，你會因為不需要馬上處理而感到鬆了一口氣，但是沒解決的問題終究還是沒有解決，它會盤踞在你的內心深處會不斷地提醒你。當你的腦海被這些事困住的時

候，你又怎麼可能有閒暇的思緒，去處理眼下的事，乃至於去規劃你的未來？

因此，當你決定面對自己之後，接下來的另一個難題，就是要勇敢地承認自己所犯的錯。你應該在想，承認自己的錯誤並且做出改變，真的有這麼容易嗎？

答案是：一點也不容易。

但是，如果不學習去面對的話，我們要如何沒有包袱地繼續前行呢？

做你喜歡的那個自己，而不是別人心目中的那個你。

Be the self that you are, not the person who others want you to be.

《花木蘭》（Mulan），1998

第五章

那些電影教我們看

在當下的事

不要期望所有人都喜歡你。喜歡你是你的事，不是別人的事。

Don't expect everyone to like you; it's not their job to like you, it's yours.

《破處女王》（Easy A），2010

奧莉薇（Olive，艾瑪·史東飾）只是一個普通的高中生，校內卻到處謠傳她專門幫處男同學們「轉大人」。剛開始奧莉薇想要澄清，卻沒有任何人想聽她的解釋，一切看來就是跳到黃河也洗不清了，她索性一不做二不休，讓謠言更變本加厲，最後「破處女王」的名號不脛而走。但這一切都是她捏造出來的，而逞強和假裝的背後，盡是疲憊不堪和無助。後來奧莉薇的媽媽用獨特的方式開導了她，她終於理解到，真的沒有必要為了要取悅別人，而把自己累死。

我們每天都在期望中度過；期望著別人，也被別人期望著。而在期望中最重要的事，就是知道有哪些事是「不要期望」別人的。

經驗告訴我們，如果不想要失望，最好的方法就是調整期望。只是你要記得，期望的調整不能只是單方面的。當你對別人失望時，調整你的期望可以讓你不那麼在意；而當別人對你失望時，你應該要去檢視「別人的期望是否正確」。我們都不喜歡失望，而失望總是源自於期望，特別是那些錯誤的期望。

185

不要期望自己的意見會被認同。 在意見相同
的人身上可以得到慰藉， 但在意見不同人的
身上卻能得到成長。

Don't expect others to agree with you. We find comfort among those
who agree with us , growth among those who don't.

《姐妹》 (The Help) , 2011

一九六〇年代的美國社會是黑人普遍被當成傭人僱用的時代。個性善良的史基特（Skeeter，艾瑪·史東飾）不同於上流社會的人，一直以來就對幫傭們充滿著愛與同理心，也把家中的幫傭當成自己家人一樣看待。與史基特屬於同一個社交圈的賽莉亞（Celia）是一個單純天真的傻大姐，時常跟著家中的幫傭米妮（Minnie）一起做飯，還會分享彼此遇到的一些問題。然而卻有一群自認為高人一等的上流圈女人，每次聚在一起就以貶低及污辱自己家中的幫傭為樂。在一次的聚會中，賽莉亞跟圈子的領袖希莉（Hilly）發生嚴重的衝突，也讓賽莉亞徹底看清這群人的醜陋面貌，不再在意及留戀這個貴婦圈子。

我們都會本能地避開爭執跟衝突，能閃就閃、能忍就忍，或者乾脆就逃離現場，然後衷心祈求換了一個時空也許就不需要面對爭執了。我們習慣尋求認同，遇到能夠認同我們的人時，我們都會打從心裡感覺到一種特別的親切感。但是，被認同了不代表事情就一定對了，如果我們一味地追求認同感，可能就會失去明辨是非以及自我認同的能力。

187

不要期望別人對你的尊敬，大過你對你自己
的尊敬。

Don't expect others to respect you any more than how much you respect
yourself.

《永不妥協》 (Erin Brockovich), 2000

艾琳（Erin，茱莉亞·羅勃茲飾）是一個獨自撫養三個孩子的單親媽媽，在一次車禍的訴訟中，認識了小律師事務所的負責人艾德（Ed，亞伯特·芬尼飾），靠著死纏爛打，在事務所裡得到了一份助理工作。她完全沒有相關的專業背景，穿著打扮又很暴露隨興，因此事務所裡的員工都排擠她，也讓艾琳感到不受到尊重。但她在整理一疊枯燥的文件中，發現了件可疑的事，開啟了她追根究底的訪查行動；沒有專業背景的她，憑藉著挨家挨戶探訪，以同理心及誠意消除歧見，最後竟成功集結千百位居民對抗大企業，打贏了美國史上最大的集體訴訟官司，更讓身邊所有的人都對她刮目相看。

雖然從結果上看來，大家一開始看似都錯怪了艾琳，但其實艾琳的故事告訴了我們一件重要的事：一定要先懂得尊重自己，別人才會尊重你。因為艾琳沒有專業，打扮也相對不符合她的身分，自然在講求形象的職場被人看輕。所以，當你覺得不受到尊重，請先檢討自己，然後就是要找到方法爭取，不要只是一味地「等」別人給你尊重哦。

有三件事可以讓你的人生更美好：放下過去，期盼未來，把握現在。

Three things can make your life a happier one: let go of the past, dream of the future, live in the present.

《午夜巴黎》(Midnight in Paris)，2010

一心想要成為小說家的好萊塢電影劇編吉爾（Gil，歐文・威爾森飾）跟太太和岳父母一同來到了巴黎。某天晚上，微醺的他獨自漫步在街頭，卻意外地穿越了時空，回到他非常嚮往的一九二〇年代，並遇見許多當代的大文豪。在其中一次的穿越中，他結識了畢卡索的情婦亞德莉亞娜（Adriana，瑪莉詠・柯蒂亞飾）成為了無話不談的好友。吉爾不斷地表達自己多麼喜歡二〇年代，但亞德莉亞娜卻認為過去的日子才是更好的。後來兩人又一起穿越到更早的一八九〇年代，那個亞德莉亞娜心目中的「黃金年代」。然而出乎意料地，一八九〇年代的人竟認為更早期的文藝復興才是「真正的」黃金年代。

「活在過去的人迷惘，活在未來的人等待，只活在現在的人才踏實。」回到現代的吉爾對此有深深地感觸。

雖然，過去的回憶跟未來的希望都很美好，但唯獨「當下」，才是我們能掌握的。我們總是擔心未來會發生的事情，卻忘了慢下來好好享受現在。

191

把握當下，不就能替未來創造一個快樂的過去了嗎!?

巴黎是許多經典電影中故事發生的場景，不管是浪漫唯美的《愛在日落巴黎時》（Before Sunset）、充滿法式美食的皮克斯動畫《料理鼠王》（Ratatouille），或是懸疑刺激的《達文西密碼》（The Da Vinci Code），都曾在這個美麗的城市取景。

我們在二〇一四年時也來到了巴黎，選擇在夜深人靜時漫步於巴黎街頭，然後想起了伍迪・艾倫（Woody Allen）的這一部《午夜巴黎》。除了這部電影所呈現出的朦朧浪漫讓我們想望不已，站在巴黎街頭的當下，我們也同樣替未來，創造了一個快樂甜蜜的過去。

很多當下，只有在變成回憶之後才被珍
惜。

Many moments are only cherished when they've become
memories.

《命運好好玩》（Click），2006

放手，有時是當你明白了，有些人只該留在
你的過去，而不屬於你的未來。

Letting go sometimes is just a realization that some people only belong in your past, not in your future.

《全面啟動》 (Inception)，2009

柯柏（Cobb，李奧納多・狄卡皮歐飾）是一名盜夢高手，最擅長潛入別人的夢境中竊取、或是植入一些想法。柯柏和妻子茉兒（Mal，瑪莉詠・柯蒂亞飾）是最早研究夢境的人，卻因為太過深入夢境，而使得茉兒開始懷疑自己的現實世界其實是個夢，而唯一能夠醒來的方式，就是自殺。但茉兒不知道，這個想法其實是柯柏為了讓她不要太沉迷於夢境而植入的，茉兒因此從大樓住處一躍而下，這讓柯柏一直心懷愧疚。

柯柏的愧疚造成他無法正常做夢，每次只要進入夢境，他就會在潛意識中將強大的、干擾糾纏的茉兒從回憶中釋放，不但讓整組盜夢小隊遭遇困境，柯柏更一度陷入了最深層的夢境，一個充滿了疑惑和悔恨，讓人無法分清現實與虛幻的「混沌」（limbo）中。

柯柏一直無法面對現實，是因為他放任過去在他的腦海中蔓延。他無法忘記妻子，也無法原諒自己，一直被「過去」（茉兒）束縛，甚至停頓在同一個狀態中無法前進。

195

悔恨是一種十分強大的負面能量。不管是做錯了某件事，或失去了某個人，發生的事已經發生，再怎麼後悔也沒辦法改變。如果無法放下，這個悔恨的過去就會形成一個枷鎖，綁住我們的手腳，讓我們無法向未來邁進。

我們該做的，是向過去學習；珍惜那些還擁有的，以及那些還沒到來的。只有無悔地接受過去，才能無懼地面對未來。

讓你今天這麼堅強的，除了懷抱著的希望，還有承受過的悲傷。

You are strong because of two things. The hope you envisioned, and the pain you endured.

《瘋狂麥斯：憤怒道》（Mad Max: Fury Road），2015

別說未來你無法控制；今天你做了什麼事，
將會決定明天你成為什麼人。

Don't say you have no control over the future; what you do today defines
who you are tomorrow.

《迴路殺手》（Looper），2012

在未來，當黑道想要處理掉一些礙事的人，卻又不希望被執法單位盯上時，會非法將目標送回到過去，再由迴路殺手（Looper）等在固定的地方殺死他。喬（Joe，喬瑟夫·高登·李維飾）正是受僱於這些黑道的殺手之一。有一天，正當喬準備處理一個案子的時候，卻發現被送回來的人竟然是未來的自己（老喬，布魯斯·威利飾）。透過老喬，喬知悉在未來世界中出現了一個叫做喚雨師（Rainmaker）的神祕人物，不但有強大的超能力，而且引發了不可收拾的動亂，甚至導致老喬的愛妻的死亡。為了要救愛妻，老喬決定在這個時代找出喚雨師，然後殺掉他好改變未來。然而，當小喬跟老喬先後找上雨師，卻發生了一連串意想不到的事情……

從表面上看「未來」就是「還沒有到來」，既然還沒有到來，就意味著「不確定」，因此我們對未來多是無法放心地去期待的。

然而，未來也曾經是當下。回想你小的時候，是不是曾經

夢想過你長大以後會是什麼樣子？上小學盼著上國中；高中生盼著變成大學生；連進入職場時也不例外，盼著變老鳥，盼著升官升職……仔細想想，我們都曾經在當下憧憬未來。

請看看你現在在哪個位置上呢？這個位置是不是自己過去憧憬過的呢？你已經到達預期目標，或是遠遠超過你的預期及想像了呢？

然而，不管是尚未達成，或是已經超越，造就當下這個結果的，不就是從過去一天天累積而來的嗎？

或許就是因為你曾經那樣哭過，才能讓
你今天這麼堅強。

Perhaps the reason you are strong today is because you
were once fragile.

《環太平洋》（Pacific Rim），2013

機會，只有對懂得把握的人來說才有意義。

Opportunities only mean something to those who know how to seize them.

《今天暫時停止》(Groundhog Day)，1993

氣象播報員菲爾（Phil，比爾‧莫瑞飾），自認為很了不起，不止對身邊的人不尊重，還常常以得罪別人為樂。為了採訪一年一度的土撥鼠日，菲爾與製作人麗塔（Rita，安蒂‧麥道威爾飾）來到了一個小鎮，第二天起床後卻發現，時光倒退到了前一天，而且這個前一天還不斷地重複。被迫一直過同一天的他，剛開始感到很厭煩，每天鬱鬱寡歡，但隨著同一天的早晨不斷地重覆到來，漸漸地他明白到──即便是不斷地過同一天，還是能夠發現許多新事物是他可以、他想要去做的。

很多人總是愛抱怨機會老是不出現，每天都覺得自己空有才能無處無法發揮。其實機會到處都是，但不留心就看不出來，看不出來就把握不到。

要看到機會其實一點也不難，今天你要是做了別人不想做的，明天你就能做到別人不能做的。

想想真的也不難，對嗎？

煩惱不能阻止壞事發生，只會阻止你享受生活中的美好。

Worrying doesn't stop bad things from happening; it only stops you from enjoying the good things that happen in your life.

《真愛每一天》〈About Time〉，2013

提姆（Tim，多姆納爾·格利森飾）在他滿二十一歲的那天，發現了一個驚人的事實——他家族中的男性都有穿越時空的能力。提姆的爸爸在過世之前，給了提姆一個能夠真正體驗人生的建議：「把每一天都重過一遍」。提姆的爸爸說，第一次要體驗的，是每一天的未知；第二次，則是去細細品嘗每一天的過程所帶來的幸福。按照這個建議，提姆過著非常充實的生活。後來當他決定不再穿越時空時，竟意外發現自己仍然能夠享受人生。他領悟到，與其為了怕遲到而讓一整天都匆匆忙忙的，倒不如放輕鬆一點，細細地享受所有的一切。就這樣，他再沒有必要把一天再過一次，因為這一天已經很完美了。

事實上，我們不需要穿越時空，就可以擁有精彩的人生。

我們總是為了生命中大大小小的事所煩惱，但光煩惱不能解決問題，只是讓人鬱卒而已，甚至原本沒那麼嚴重的事，卻可能因為杞人憂天而惡化！事實是，生命中有許多美好的點滴，只要放鬆心情就能夠體會的。

205

絕望是一種心境，不是一種處境；保持期望，就能看到希望。

Despair is a state of mind, not a situation. Hope is just another word for expectations.

《地心引力》(Gravity)，2013

史東（Stone，珊卓‧布拉克飾）是個首次參與太空任務的生物學家。一場突如其來的意外，使得任務負責人麥特（Matt，喬治‧庫隆尼飾）為了拯救史東而犧牲了自己。後來史東雖然平安到達了另一個未遭到破壞的太空站，並得以返回地球，但受到打擊的她卻失去了求生的意志，決定讓自己就在逐漸缺氧的逃生艙中慢慢昏睡死去。沒想到此時，麥特卻突然以幻覺之姿出現，並且鼓勵史東不要放棄，最後，平安回到地球的史東，在踏出逃生艙的那一刻，即便腳步蹣跚，但她的每一步都證明了她克服了所有的難關，獲得了重生。

當我們身處在人生低潮時，常常會覺得力不從心，甚至還會因此想要放棄；但事實上我們遠比自己想像中要堅強的多。

你不妨回想一下，人生中曾經經歷過的各種難關，不管是在學業上遇到了瓶頸，愛情上經歷了情傷，或是工作上面臨的困境，不都已經度過了嗎？那些曾經你以為不通的路，你不都已經走過來了嗎？

207

所以,你現在正在面對的難關,也只不過是另一個需要你跨越的障礙罷了。只要保持能夠順利度過的期望,你就會看到希望;而等到事過境遷之後,你會發現──你的能耐其實遠遠超出你的意料。

讓過去把你變得更堅強，而不是更痛苦。

Let the past make you stronger, not more miserable.

《明日邊界》（Edge of Tomorrow），2014

209

不管你再努力，總有些事情是你無法控制的。

Despite your effort, some things are just out of your control.

《蝴蝶效應》 (The Butterfly Effect)，2004

伊凡（Evan·艾希頓·庫奇飾）從小就有突然失去記憶的毛病，常在緊急的情況之下，會不記得剛剛發生過什麼事。

長大之後他偶然發現，透過日記，自己可以回到失憶的那個時空，並且借由改變當時所發生的事情來改寫歷史。為了要與青梅竹馬的凱拉（Kayleigh·艾咪·史瑪特飾）在一起，伊凡不斷地穿越過去，卻發現某些事的改變會影響到另一些事的發展。凱拉弟弟的死亡、自己被炸斷手腳、母親得肺癌……等恐怖結局，讓伊凡疲於奔命，最後他才了解，沒有什麼事是能夠完美的；而幸福，則是需要做出某些犧牲才能換得的。

很多時候我們會免不了貪心，希望所有的事情都能完美地按照我們的計劃或是想法進行。但事實上人生中有太多的變數，不可能有人能夠事事如願。所以，當一件事的結果不如預期時，我們不應該只著眼於它當下的結果。或許，現在的你並不滿意這件事的發展，但如果你能把眼光放遠，會發現它並不如想像中的糟。因此，你應該要學著放下那些無法控制的，這樣才能專注地做好那些你能控制的。

追求卓越靠的不是技能，而是態度。

What you need to achieve excellence is not the right skills, but the right attitude.

《三個傻瓜》（3 Idiots），2009

在貧富差距懸殊、人口眾多的印度，整個社會競爭的氛圍十分強烈。而電影中的三個主角，就是在這樣的環境之中一起求學的好朋友。三人之中的藍丘（Rancho，阿米爾・罕飾）是公認的天才，即便每天看似只會打混，卻每次都能考到全班第一。但藍丘之所以能夠考得好，並不是因為他特別聰明；在電影中的許多橋段中我們都可以看到，藍丘學習的目的永遠都不是為了成績，而是真心地想要學習、獲得知識。而這個追求卓越的態度，不只讓他獲得了知識，更實踐了要把一件事做到最好的精神。

「追求卓越，成功自會跟隨」（Chase excellence, success will follow）是電影中很有意義的一句台詞。如果把它放在現在的教育制度之下，相信很多人會把他解讀成「努力讀書考試，就能上好學校、找到好工作。」

但卓越的定義，在這裡指的並不是分數，成功指的也並不是你考上哪間學校，或進了哪間公司。

213

卓越是種態度，成功則是追求卓越態度下的自然產物。只要你是真心的想要去獲得那些知識，盡力把每件都做到最好，並且不輕言放棄，就可以在過程中不斷的吸取重要的經驗。哪怕結果不如預期，在人生的考驗裡，你卻已經高分過關了。

人生最美好的，莫過於熱愛你做的事，
與做你熱愛的事。

Nothing is more rewarding than loving what you do and doing what you love.

《五星主廚快餐車》（Chef），2014

成長有兩個階段：放開手與往前走。

There are two parts to growing up: letting go, and moving on.

《那時候，我只剩勇敢》(Wild)，2014

自從母親在她二十二歲去世之後，雪柔（Cheryl，瑞絲·薇絲朋飾）一直無法從打擊中走出來。與家人的關係一直都很疏遠的她，在與丈夫離婚之後更加孤苦無依。為了不讓自己看似失去一切希望的人生徹底崩潰，她決定徒步展開一場長達一千一百英哩的旅程。比起充滿各種未知危險的大自然，雪柔更大的挑戰，反而是自己心中的疑惑以及恐懼。

在旅途的過程中，雪柔不時地想起了以往的時光，與母親相處的片段，以及那段荒唐的人生。

就在她挑戰自己身體的極限的同時，她也慢慢地治癒著她那遍體鱗傷的心靈；每個獨自一人的清晨與黃昏，都是與自己對話的最好時刻。最後，當旅程結束，雪柔也成功地擺脫過去的陰霾，準備好迎接全新的人生。

我們都不喜歡改變。雖然往往是因為惰性作祟，但更多時候，我們其實是害怕跟隨著改變而發生的那些未知。

但長此以往，我們會被已經成為我們一部分的一些惡習給

217

限制住。因為改變很痛苦，我們甚至還會給自己一些藉口，或怨天、或尤人，就只為了讓自己繼續沉淪。

如果，你此時也像雪柔一樣，對自己感到厭惡並且極需改變，請停止再為自己找藉口，給自己找一個立馬可以重新開始的理由吧。

218

後記

這真的是一段非常奇妙的旅程。

如果有人在三年前說，我們會因為分享看電影的心得而擁有超過一百萬的讀者，我們一定會跟他說：「神經病。」但沒想到，三年過去了，我們已經介紹過近千部電影，寫了三千篇文章。

我們曾收到過不少讀者的來信，問「到底是什麼？讓我們可以每天分享四到五部電影，還能夠持續這麼久？」我們每次的答案都很簡單，就是「我們真的很喜歡看電影」，然後看完又很喜歡討論，討論後又總是會有一些心得想要和大家分享。

自己的一些粗淺想法能夠被這麼多人看見，已經讓我們覺得很不可思議，更讓我們感動的，是發現有這麼多人和我們一

樣熱愛電影，還有大家在討論電影時的各種感受，還有這些電影對每個人的不同意義、甚至是影響力。

我們的目的，不是只想讓讀者們同意我們的想法（當然被肯定時的那種成就感還是很棒的～），我們最希望的是，讀者們在看了我們的介紹之後，會想要把這部電影找來看（或是再看一次），然後細細體會這部電影對你說了什麼，說不定就讓你想起了人生的某一段過去，甚至是對未來有了新的期待。

我們的想法只是一種觀點，你當然也可以不同意。如果你因此而去思考「這部電影教了你的事」，並將美好的事投射到你的人生中，讓你變得更強壯、活得更自在，那就是我們想要的。

在看了我們分享了這麼多電影，那些不同人生片刻中帶給我們的體悟後，你是不是已經等不及要把你沒看過的，或是已經淡忘的電影找來再看一遍呢？很謝謝你看完了這本書，也期望能夠在Facebook或是Instagram上看到你。但請記得，一部

220

電影精不精彩，不是我們說了算，而是取決於你怎麼看和怎麼感受。希望你在看完每一部電影之後，都能夠得到屬於自己的——那些電影教我的事。

最後附上三十部對我們意義深遠的電影，也歡迎大家在看完之後和我們分享你的想法喔！

水尢、水某

221

小某的十大愛情電影

《傲慢與偏見》（Pride & Prejudice），2005

我要的不是擁有一切的人，而是愛我勝過一切的人。

《愛在三部曲：愛在黎明破曉時、愛在日落巴黎時、愛在午夜希臘時》（Before Sunrise 1995, Before Sunset 2004, Before Midnight 2013）

每一段感情都有美好的開始；但唯有珍惜，才能走到最後。

《簡愛》（Jane Eyre），2011

愛不是沒有對方就活不下去，而是你們都深深覺得，有彼此的陪伴，人生會更加美好。

《麥迪遜之橋》（The Bridges of Madison County），1995

認識你我用了一下子，愛上你我用了一陣子，忘記你我卻用了一輩子。

《歌劇魅影》（Phantom of the Opera），2005

放手不是不愛你，而是因為太愛你，所以希望你快樂。

《北非諜影》（Casablanca），1942

真愛不只是擁有時的珍惜，還有失去時的放手，和沉澱後的祝福。

《BJ單身日記》（Bridget Jones's Diary），2001

好好做自己，因為對的人只會愛上真的你。

《初戀那件小事》（A Little Thing Called Love），2010

謝謝你讓我看見了愛情，更謝謝你給了我勇氣。

《鐵達尼號》（Titanic），1997

有的人，你和他一起成長；有的人，你與他一起生活；有的人，你只能一輩子懷念。

《我的失憶女友》（50 First Dates），2004

有些人你永遠無法忘記，因為他給了你太多回憶。

水九的十大愛片

《阿甘正傳》（Forrest Gump），1994

不要因為一個人願意等，你就狠下心來讓他等。

《海上鋼琴師》（The Legend of 1990），1998

這是我的人生，你不必懂。

《鬥陣俱樂部》（Fight Club），1999

我們都有想要成為別人的時候，但不要因此而失去了自己。

《雲端情人》（Her），2013

如果只剩下你一個人還在意，就放手吧。

《征服情海》（Jerry Maguire），1996

你的心會給你指引；但它總是輕聲地說，所以你得用心聽。

《楚門的世界》（The Truman Show），1998

請原諒我的不告而別，但我的人生不是用來取悅你的。

《逆轉人生》（The Intouchables），2012

誰都有需要被背負的時候。別人也許會嫌麻煩，但朋友總是會帶著笑容去做。

《刺激1995》（The Shawshank Redemption），1994

別人看你的成功，看到的或許是天份，是努力，甚至是運氣。但他們沒看到的，是你的堅持。

《派特的幸福劇本》（Silver Linings Playbook），2012

不值得的，要堅強放手；值得的，就努力爭取。

《沒問題先生》（Yes Man），2008

改變不是為了要討好，而是為了要更好。

225

小菜的十大愛片

《魔球》（Moneyball），2011

寧願做了而失敗難過一陣子，也不要沒做而錯過後悔一輩子。

《星際效應》（Interstellar），2014

時間是相對的；相對於你在哪裡，做著什麼，和等著誰。

《真愛每一天》（About Time），2012

喜歡你的人，要你的現在；愛你的人，會給你未來。

《全面啟動》（Inception），2010

把自己從過去解放出來；前進的最好方法，是不要往回看。

《怪獸大學》（Monsters University），2013

找到自己熱愛的事，哪怕只是每天做一點點，時間一長，就能看到成果。

《我們買了動物園》（We Bought a Zoo），2011

堅強是因為曾經軟弱；勇敢是因為曾經害怕；明白是因為曾經迷惑。

《艾蜜莉的異想世界》（Amélie），2001

愛情可以來的慢一些，只要它是真的。

《成人世界》（Chappie），2015

不要讓任何人否定你的存在；能夠定義你的人生的，只有你自己。

《天外奇蹟》（Up），2009

有時我們必須放手，但不代表我們會忘記。

《足球尤物》（She's the Man），2006

你不需要向任何人證明任何事；努力是為了自己，與在乎的人。

你不需要從頭開始，只需要從現在開始。

You don't need to start over; you only need to start now.

《一路玩到掛》（The Bucket List），2007

Neo Reading 011

那些電影教我的事
那些一個人的事、兩個人的事，關乎人生的100件事

作　　者／水ㄤ、水某
企劃選書／賴曉玲
責任編輯／賴曉玲
版　　權／吳亭儀、翁靜如
行銷業務／何學文、林秀津
副總編輯／徐藍萍
總 經 理／彭之琬
發 行 人／何飛鵬
法律顧問／台英國際商務法律事務所 羅明通律師

出　　版／商周出版
　　　　　台北市南港區昆陽街16號4樓
　　　　　電話：(02)25007008　傳真：(02)25007759
　　　　　Blog：http://bwp25007008.pixnet.net/blog
　　　　　E-mail：bwps.service@cite.com.tw
發　　行／英屬蓋曼群島商家庭傳媒股份有限公司城邦分公司
　　　　　台北市南港區昆陽街16號5樓
　　　　　書虫客服服務專線：02-25007718‧02-25007719
　　　　　24小時傳真服務：02-25001990‧02-25001991
　　　　　服務時間：週一至週五09:30-12:00‧13:30-17:00
　　　　　郵撥帳號：19863813　戶名：書虫股份有限公司
　　　　　讀者服務信箱E-mail：service@readingclub.com.tw
　　　　　歡迎光臨城邦讀書花園 網址：www.cite.com.tw
香港發行所／城邦（香港）出版集團有限公司
　　　　　香港灣仔駱克道193號東超商業中心1樓
　　　　　電話：(852) 25086231　傳真：(852) 25789337
　　　　　E-mail：hkcite@biznetvigator.com
馬新發行所／城邦（馬新）出版集團【Cite(M)Sdn. Bhd.(458372U)】
　　　　　41, Jalan Radin Anum, Bandar Baru Sri Petaling,
　　　　　57000 Kuala Lumpur, Malaysia
　　　　　電話：(603) 9057-8822　傳真：(603) 9057-6622
封面插畫／林韋達
內頁排版／游淑萍
印　　刷／卡樂彩色製版印刷有限公司
總 經 銷／聯合發行股份有限公司
　　　　　地址／新北市231新店區寶橋路235巷6弄6號2樓
　　　　　電話：(02) 2917-8022　傳真：(02) 2911-0053
□2015年（民104）10月27日初版　　　　　　　Printed in Taiwan.
□2024年（民113）04月09日初版60刷
定價280元

城邦讀書花園

我的電影筆記

我的電影筆記

我的電影筆記

我的電影筆記

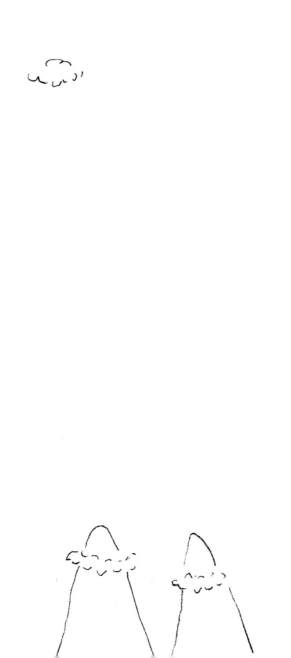

國家圖書館出版品預行編目資料

那些電影教我的事：那些一個人的事、兩個人的事，關乎人生的100
件事／水ㄤ、水某著. --初版. --臺北市：商周出版：家庭傳媒城邦分
公司發行, 2015.10
　　面；　　公分

ISBN　978-986-272-893-2（平裝）

145.59　　　　　　　　　　　　　　　　　　104019519